ESTO ES (SOLO) EL PRINCIPIO

ESTO ES (SOLO) EL PRINCIPIO

Una guía
para
encontrar
tu camino

ADAM J. KURTZ

Traducción de Manu Viciano

PLAZA JANÉS

Papel certificado por el Forest Stewardship Council®

Título original: *You Are Here (for Now)*
Primera edición: enero de 2022

Printed in Spain - Impreso en españa

ISBN: 978-84-01-02640-9
Depósito legal: B-15.244-2021

Compuesto en M. I. maquetación, S. L.

Impreso en Índice
Barcelona

L026409

PARA TI
PARA AHORA
PARA SIEMPRE

ÍNDICE

SOLAMENTE TIENES
UNA VIDA Y YA
ESTÁ EMPEZADA,
PERO AÚN PUEDES
DECIDIR QUÉ DIRECCIÓN
QUIERES SEGUIR

→

INTRODUCCIÓN

He pasado mucho tiempo concentrado en superar las partes difíciles de la vida. Cuando estás en una etapa oscura y asimilando unas emociones o unos retos complicados, tiene sentido que te limites a intentar mantenerte a flote. Hacerlo no siempre es fácil, pero el plan sí que es bastante sencillo: «No te mueras». Vale, bien. «No te rindas». Ah, pues sí, buena idea. «La cosa mejorará». Ya, eso me han dicho.

Mis experiencias vitales me llevan a pensar que la mayoría de los buenos consejos comparten la misma raíz conceptual: «Aguanta ahí, cielo», porque «también esto pasará».

En este libro no encontrarás los consejos de un experto sobre cómo ser una persona. Si acaso, me encontrarás a mí intentando explicar que antes no sabía qué esperar de la vida y que, a pesar de que he superado con creces los modestos objetivos que me había marcado, aún estoy descubriéndolo a medida que avanzo. A fuerza de gestionar las expectativas, de aferrarme a mis verdades más íntimas, de hallar la esperanza en la posibilidad y el humor en la penumbra, he encontrado una manera de estar bien. Algunos dicen que tenían un sueño desde muy jóvenes, que no acep-

taron una negativa por respuesta y que han hecho realidad ese sueño a base de pura determinación, así que ahora son la clase de personas que exclaman: «¡Tienes que creer en ti, j*der!», y dan la sensación de que tal vez estén en lo cierto. Permitidme deciros que yo no me siento como ellas. Lo único que he hecho desde siempre ha sido tratar de superar las partes que no me gustan y disfrutar de las que sí, porque comprendo que ni las unas ni las otras duran eternamente.

Un factor que hace mejorar las cosas con el tiempo es que tú, como persona, mejoras. Maduras. Pules tus habilidades. Aprendes a interiorizar el ser humano que eres y hallas fuerza en esa identidad. Gran parte de mi «problema» es que he sido siempre un escandaloso tímido a quien, encima, se le da mal disimular las emociones. Muy en plan: «Mírame, ¿vale?, pero espera, mejor no», y luego, cuando la gente irremediablemente lo hace, se me notan demasiado los sentimientos que cualquier situación dada me provoca. Con el tiempo, y en ausencia de otras opciones realistas, he aceptado eso de mí mismo y he procurado hacer que funcione.

Esperar a que las cosas mejoren forma parte del proceso de vivir. Es cierto que el tiempo cura muchas heridas. Pero eso no funciona por sí solo. Y aunque desearía que todos pudiéramos permitirnos el lujo del

tiempo, no siempre sucede. La oportunidad que esperabas tal vez llegue antes de que te sientas en condiciones de salir a su encuentro. Y esa circunstancia concreta podría no volver a darse nunca. Así pues ¿deberíamos comportarnos como la gente que dice eso de: «Vive cada día como si estuvieras muriéndote»? Desde luego que no. Suena muy agotador. Y redundante, porque, como ha quedado más que establecido, todo el mundo está siempre acercándose despacito a la muerte. Vivir en un frenesí no es vivir, y por mucho que intentes llevar la ropa perfecta en una fiesta de Nochevieja, no existen los suficientes posados para fotos ni los suficientes globos metalizados con forma de números capaces de conseguir que un instante se convierta por fuerza en un recuerdo perfecto.

Tiene que haber un equilibrio. Entre esperar y prepararse. Entre crecer y descansar. Entre vivir y cuidarse. Puedes reservarte la energía para el momento adecuado mientras la proteges. Puedes investigar y practicar mientras reconoces que no sabrás cómo resultará algo hasta que lo intentes. Quizá no tengas un plan, pero sí puedes anticiparte. Tu oportunidad más crucial podría revelarse solo escasos momentos antes de su inicio. Y mientras tanto puedes ir abriéndote a esa idea y aprender algo de todas las experien-

cias que encuentres por el camino. Reconocer que a la vez tienes mucho tiempo y no lo tienes, y tratar de no pensar en ello. LAS COSAS SALDRÁN BIEN MUY PRONTO; TÚ AGUANTA AHÍ Y NO TE PREOCUPES DEMASIADO.

Ojalá todos tuviéramos las mismas piezas en el mismo orden y una cantidad ilimitada de tiempo para colocarlas. Ojalá pudiera proporcionarte la pieza que sientes que te falta. A veces eso es casi lo que son los consejos: otra persona creyendo que puede ver tu puzle con una claridad diáfana y empeñándose en darte la solución que a ella le funcionó. Sin embargo, la vida es rara. Somos iguales pero diferentes. Las cosas son impredecibles. Hay unas pautas, pero todas las recetas son «a gusto del consumidor» y, aunque aprender de la experiencia familiar viene bien, tampoco garantiza nada. Si no te han explicado con pelos y señales lo que debes hacer, tendrás que recurrir al método de prueba y error. Pero si sigues unas instrucciones exactas, quizá descubras que tienes otros gustos. En cualquier caso, son muchos bizcochos que comerte para que luego, tal vez, resulte que tu vida debía ser una magdalena desde el principio.

Si tienes una paciencia extraordinaria y no haces más que esperar, el cambio acaba teniendo lugar. La

evolución gradual de la cultura que nos rodea puede tener, muy poco a poco, un impacto positivo en nuestras vidas. El «aguanta ahí» tiende a funcionar. Pero si buscas un impulso inicial —porque eres impaciente, necesitas práctica o sientes que se te acaba el tiempo—, quizá debas provocar tú ese cambio. Claro que puedes hornear a fuego lento, pero acabarás con los bordes blandos si no subes la temperatura. Es posible cambiar tu propio mundo, modificar tanto los ingredientes como el método, y así adelantar trabajo con la masa de repostería que hayas decidido que será tu futuro.

El mundo es grande y vas a pasar mucho tiempo en él. Hay gente que dura cien años y hay gente que dura treinta, pero en ambos casos se trata de toda una vida del tirón. En ocasiones lo único que podemos hacer es esperar a que las cosas mejoren. En cualquier caso, el tiempo no deja de fluir hacia delante. Si te acomodas en la espera, si aguardas demasiado, si te pones exigente con las variables perfectas que deben llegar y con la confianza y la seguridad propias que quieres tener, si solo accedes a enfrentarte a aquello para lo que te ves absolutamente capaz, tal vez acabes dedicándole más tiempo del planeado. Volviendo a nuestra metáfora repostera, si dejas algo demasiado tiempo en el horno acaba por quemarse. Y entonces te toca o bien ras-

par los bordes, o bien cubrirlo con una gruesa capa de glaseado y confiar en que nadie se dé cuenta.

La buena noticia es que probablemente nadie se fijará. Pasamos mucho tiempo preocupándonos por lo que los demás pensarán, temiendo que se nos note que por dentro estamos flipando, que no nos sentimos capaces, que no sabemos de qué hablamos. Pero la gente suele estar tan absorta en alguna combinación de esos mismos temores que no se detiene a psicoanalizar a quien le ha dicho: «¡Gracias, igualmente!», en respuesta a un: «Disfrute de su café». Has evitado que estalle la bomba, pero es que en realidad esta no existía. Todo el mundo es torpe. Todo el mundo se asusta. Todo el mundo morirá en algún momento. Todo el mundo quiere labrarse unas cuantas amistades y unos cuantos recuerdos antes de que le llegue la hora. Todo el mundo intenta descubrir de qué va el asunto.

Solo tienes una vida, y depende de ti cómo vivirla. Quizá te concentres en los viajes y el descubrimiento. Quizá en el impacto social. Quizá en innovar por curiosidad, o para ganar dinero o por ambas cosas. Quizá busques la fama (como concepto general) o el reconocimiento (como resultado de un gran avance en tu ámbito profesional). Eres una persona distinta a mí y tus motivaciones personales serán las tuyas propias.

Tus experiencias te han moldeado hasta ahora, han contribuido a formarte hasta ser exactamente quien necesitas ser para afrontar los retos que lleguen, de una manera que es tuya y de nadie más. Tal vez no te sientas en condiciones. Tal vez te equivoques. Tal vez aciertes y luego, dentro de cinco años, tengas la certeza de que había otro camino que no supiste ver. Pero la inacción también es una acción. Sigues avanzando igualmente. Todos los caminos llevan a alguna parte, y lo único que podemos esperar de la vida es una travesía larga y hermosa, aunque sea, para todos, un camino sin salida y… ¿de verdad ese sea su sentido?

Este libro tal vez sea la orientación, el recordatorio o la sugerencia que necesitas en un momento así. Léelo en el orden que quieras (aunque iré poniéndome más personal a medida que nos conozcamos). Elige una frase y guárdala para siempre u olvídala al instante. Echa un vistazo a las ilustraciones, y reflexiona sobre todos los giros y los doblamientos que te han convertido en quien eres. Inspira. Espira. Respira. Arranca la página que más te guste. Solo es papel. Este libro es tuyo.

El pasado quedó atrás y el futuro se acerca deprisa. Esto es* el principio.

* (Solo)

PUEDES TRATAR
DE ORGANIZAR
TUS EXPERIENCIAS,
PERO EN REALIDAD
NO PUEDES CONTROLAR
EL PROPIO TIEMPO

INTENTA DISFRUTAR
DE LOS MOMENTOS DE
DESCANSO CUANDO
LLEGUEN

LA ESPERA FORMA
PARTE DE ELLO

SUCEDERÁN COSAS
 INESPERADAS
PARA CUYO
 IMPACTO QUIZÁ
NO HAYAS PODIDO
 PREPARARTE

* EN REALIDAD, ES MUY
 PROBABLE QUE OCURRA

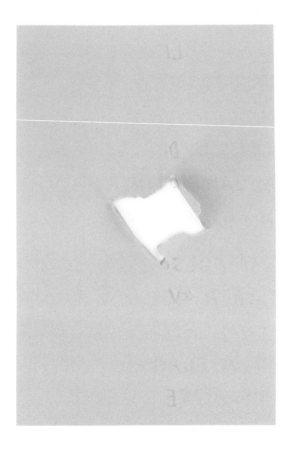

PODRÍAS VERTE
EN LA OBLIGACIÓN
DE ADAPTARTE
A UNA NUEVA REALIDAD,
A PESAR DE ADVERTIR
UN CAMBIO FUNDAMENTAL
EN TU PERSONA

EL IMPULSO ES
QUERER «VOLVER A
LO NORMAL», PERO
ESTA ADAPTACIÓN
INCESANTE ES LO
NORMAL

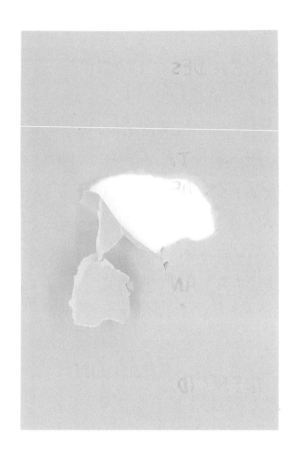

QUIZÁ DESCUBRAS
QUE LA MANERA
DE AVANZAR ES
DEJAR ATRÁS OTRAS
PARTES DE QUIEN
CREÍAS QUE ERAS O DE
LO QUE CONSIDERABAS
IMPORTANTE,
PARA ASÍ HACER SITIO
A NUEVAS INFORMACIONES
O IDENTIDADES

AUNQUE SEA CIERTO
QUE NO TIENES TODO
EL TIEMPO DEL MUNDO,
SÍ QUE TIENES TODO TU
TIEMPO EN EL MUNDO

CUENTAS LITERALMENTE
CON TU VIDA ENTERA
PARA VIVIR EN TU PROPIA
COMPAÑÍA, PARA
ADAPTARTE Y PARA
LOGRAR OBJETIVOS

TENDRÁS QUE
ADAPTARTE MUCHO.
TENDRÁS QUE
RENUNCIAR A MUCHO.
DA MIEDO, PERO
ES NECESARIO HACER,
SER Y HACERTE SER
PARA TRANSFORMARTE
EN UNA VERSIÓN DE TU
PERSONA CON LA QUE
TE RESULTE CÓMODO
VIVIR. SUELTA LASTRE:
LAS CICATRICES YA SERÁN
UN BUEN RECORDATORIO DE
LAS LECCIONES QUE
APRENDISTE EN EL
PROCESO

ESTÁS
AQUÍ

* POR AHORA

EL MOMENTO LO ES TODO

Puedes tener todas las piezas correctas, hacerlo todo bien y contar con toda la preparación posible, y aun así parecerte que nada avanza. Por desgracia, el único remedio es la paciencia.

A la gente le encanta atribuir el éxito al trabajo duro, y es cierto que tiene mucha importancia. La mayoría de las cosas no suceden por casualidad, sino que son el resultado del esfuerzo. Pero otra parte crucial del proceso es elegir el momento justo, ya sea estando donde corresponde cuando toca, posicionándote a la perfección para una oportunidad o simplemente conectando con otra persona en el instante apropiado para ella, en el punto de su vida que también sea el adecuado.

Como alguien que siempre quiere tener un plan y saber todo lo que está pasando, reconozco que este asunto del momento oportuno puede ser difícil de asimilar. Para mí, la puntualidad es importante, incluso cuando no se trate de nada muy serio. Soy ese tío que celebra una fiesta que debe empezar a las ocho y que a las ocho menos cinco se pone ya a mirar por la ventana para ver si aparecen los invitados. Tengo que recordarme que la gente no llega puntual a las fiestas y que, en muchas situaciones sociales, lo cierto es que yo mismo

debería llegar un poco tarde para no quedar como un ansioso, o incluso un grosero. Soy alguien que, en general sin ningún motivo, camina tan aprisa que los demás dan por hecho que sé adónde voy. El resultado habitual es que la gente se tome cierta confianza o familiaridad conmigo, hasta el punto de que hubo un tiempo en que no podía ir a comprar a un Urban Outfitter sin que me preguntaran dónde están los probadores (en la planta de arriba). Lo que quiero decir con esto es que para mí el tiempo es importante, incluso cuando a las demás personas interesadas les trae sin cuidado.

En las relaciones también es crucial el momento adecuado. ¿Cuánta gente, yo incluido, ha estado «preparada para una relación», se ha abierto al mundo, ha hecho lo posible por estar disponible, ha conocido a alguien, ha pensado que la cosa iba bien y luego, de pronto, resulta que de eso nada? «No es por ti, es por mí —te dicen—. Eres una persona maravillosa, pero es que no encajamos y punto, qué le vamos a hacer». Toda relación, ya sea romántica, laboral o amistosa, consiste en conocernos en unos momentos concretos de nuestra vida en los que tenemos la disposición, la apertura y las suficientes experiencias previas necesarias para llegar hasta esta de ahora, en este momento preciso del tiempo, a la vez que la otra persona, y luego hacer que dure.

Es difícil tener paciencia, sobre todo cuando no tienes muy claro lo que esperas. ¿Nunca has sentido que eras capaz de pasar a otra cosa y no acababas de saber cuál era? ¿Nunca has añorado un lugar al que no has ido todavía? ¿Quizá has experimentado un anhelo por una versión de ti que en realidad jamás existió pero que da la impresión de ser muy posible en algún momento? ¿Has tenido ganas de ser una futura versión de ti tranquila, serena y madura tan palpable que hasta te dolía el pecho y querías salir de tu cuerpo para que tu alma (o lo que sea) pudiera correr hacia ella? ¿O me pasa solo a mí?

Querría decirte que al final los sueños se cumplen y que alcanzarás cuanto anhelas, pero ¡es que puede que no! Tu destino cambiará porque nunca fue un lugar, y tu sueño se hará realidad, pero ya será un sueño distinto. La vida va moldeando la persona que eres y lo que quieres, así que es imposible que tu Yo del Pasado que soñaba con un Yo del Futuro acertara en los detalles, porque no existían aún. No podías marcarte objetivos, ni planear ni esforzarte para llegar a la versión exacta de lo que creías desear, porque entonces no sabías que sabrías lo que ahora sabes. Sin embargo, tienes que creer que la vida terminará resolviéndolo todo, y que, aunque tal vez no sea lo que imaginabas, será lo correcto en ese momento.

NO PASA NADA POR NO SABER

Cabría esperar de mí que, siendo una persona independiente que hasta la fecha se ha abierto camino en la vida sin morir, tuviera las cosas más claras. Que supiera lo que estoy haciendo (ahora mismo, pero también en el futuro), cómo estoy haciéndolo (las herramientas del oficio, pero también un plan más amplio) y adónde me encamino (crear un hogar, pero también cumplir objetivos en mi carrera). No obstante ¿quieres que te sea sincero? Pues, siendo sincero, la realidad es: qué va, no y todavía no. En su momento hice lo que creí que se esperaba de mí: terminé el instituto y me saqué un grado «práctico» en la universidad. Y entonces salí a la vida real con veinte años esperando tener por delante mi existencia cartografiada, cosa que, por supuesto, no ocurrió.

Una de las primeras cosas que hice a los veintipocos años fue PONERME MUY TRISTE Y TENER MIEDO, lo cual no recomiendo necesariamente como un paso del viaje, aunque comprendo que quizá vaya a caerte encima de todos modos. (Puntos extras para ti si estás triste y tienes miedo ahora mismo). Esa etapa no fue del todo culpa mía, ya que me sucedieron también varias cosas traumáticas en muy poco tiempo. Si

puedes evitarlo, procura no sufrir en el mismo mes un accidente de coche y un atraco a punta de pistola.

Llegó un momento en el que me limité a aceptar el hecho de que la vida te sorprende. Estás a punto de hacer una escapada de fin de semana y entonces estrellas el coche de tu amigo. Vas tan contento de camino al trabajo escuchando canciones de Rihanna y entonces dos tíos te encañonan sus pistolas en la nuca y te roban el iPod rosa (era una época distinta). En la vida no todo es malo, aunque hay partes que sí, ¡y mucho! Así que es imposible que la respuesta consista en una planificación agresiva. Yo decidí hacer entre pocos y cero planes, y limitarme a sacar todo el partido posible a lo que tuviera en cualquier momento dado.

Pero, ojo, ¡no saber lo que haces no es lo mismo que no intentarlo!

¡Cuánto tiempo pasé preguntándome cuál sería «mi camino», dónde empezaba y cómo iba a seguirlo! ¿Qué existe ahí fuera para mí? ¿Qué o quién está esperando a que lo encuentre? Una cosa que veo cada vez más clara con los años es que sí que hay un camino. Lo que pasa es que no podía verlo hasta ahora, que ya lo tengo atrás. Siempre ha habido un camino y he estado siguiéndolo, con sus indicaciones claras y sus momentos fundamentales que me han llevado a

sitios y a trabajos y a relaciones y a entendimientos y a hitos. Mi camino existe, pero ni es lineal ni alcanzo a verlo en su totalidad. Hay que trabajar en la creación de una red de seguridad compuesta de herramientas, destrezas, relaciones y recursos que te permitan aprovechar las posibilidades que se presentan. Hay que mirar hacia el interior de uno mismo para crear oportunidades nuevas cuando no las encuentras en ningún otro sitio. Me he dado cuenta de que, aunque la vida es impredecible, sí que existen unas pautas. Puedo anticiparme y prepararme para los momentos recurrentes: la depresión del cumpleaños, las épocas más flojas de trabajo o las alergias estacionales, así como la necesidad de apagar esos minúsculos y repentinos incendios que pueden estallar en cualquier momento. Aunque en ocasiones el «minúsculo» y repentino incendio sea una pandemia global que tiene un grave impacto en todo elemento de tu vida y en las personas que te rodean. ¡Sorpresa!

Carecer de un plan no es lo mismo que no planificar, y esto último puedes hacerlo en un sentido amplio que abarque los recursos que tengas a tu disposición en un momento dado. Mi sugerencia para un Plan No-Plan es la siguiente:

1. Ahorra para el futuro.
2. Protege tus relaciones.
3. Mantente atento.
4. Adquiere costumbres saludables.
5. Aprende cosas nuevas.
6. Consume arte en todas sus modalidades.
7. Sé amable con los demás.
8. Sé amable contigo.

De verdad que no sé lo que estoy haciendo, pero sí sé cómo lograr que eso me parezca bien. No puedes controlar nada ni a nadie que no seas tú, y cuanto antes aceptes que es así más fácil te resultará todo. Si no sabes adónde te diriges, sigue preparándote para cualquier cosa y ábrete a las posibilidades. Tu siguiente paso podría tener lugar antes de lo que crees.

DE VERDAD QUE
NO SÉ LO QUE
ESTOY HACIENDO

LAS RESPUESTAS

Durante mucho tiempo, una parte de mí creyó que todos los demás sabían algo que yo ignoraba. Me daba la impresión de que quizá existiera un compendio de normas, indicaciones o principios conocidos por la humanidad en su conjunto que a mí, sin embargo, no me habían contado aún. A falta de una palabra más exacta, podríamos llamarlo «iluminación». Antes estaba muy ansioso por alcanzarla.

La vida tendría mucho más sentido si llegara alguien que, sin más, me diera las piezas con las que orientarme a través de la Estructura de Todo. Antes me parecía ser el candidato perfecto para recibir esos datos, porque no creo en el modelo de la escasez y no sé tener la boca cerrada, así que intentaría compartir ese conocimiento con el mundo usando un lenguaje sencillo y accesible para todo aquel que lo quisiera, y de ese modo podríamos medrar como especie. Mi libro no se llamaría *El secreto*, sino *Las respuestas*.

Por desgracia, eso aún no me ha ocurrido. Y las personas que creía que habían alcanzado la iluminación resultaron estar igual de asustadas que yo. Personas sabias a las que respeté me decepcionaron al revelarse como humanas. El secreto, al parecer, está en

que no hay secreto, o como mínimo en que no hay uno solo. Las respuestas, por su parte, existen y están más o menos generalizadas, aunque haya que ajustarlas de acuerdo con variables como la identidad, la geografía, el tiempo, las redes de contactos y el azar.

A continuación enumeraré una lista incompleta con todas las respuestas que he recopilado en mi vida hasta la fecha. La mencionada lista se proporciona como referencia «con fines exclusivamente recreativos» y debería adoptarse con precaución. Ni Adam J. Kurtz (en representación de la sociedad de responsabilidad limitada ADAMJK®) ni Plaza & Janés, un sello de Penguin Random House (o sus filiales actuales o futuras), se responsabilizan de la exactitud o validez de dichas respuestas aplicadas a tu propia vida. Haz con ellas lo que consideres apropiado. Son las siguientes:

«No», «Ya lo creo», «Sí, aunque en realidad es amor (cosa que quizá ya supieras)», «Por desgracia, no», «Agua», «Sí pero no en el sentido tradicional», «Eso tienes que decidirlo tú», «42», «No sin cierto esfuerzo», «Inspira despacio por la nariz, contén la respiración unos instantes, expulsa el aire despacio por la boca y repite», «Mereces intentarlo», «Sí», «Probablemente», «La gente no suele darse cuenta si no se lo dices», «Ojalá», «Amor».

SABEMOS
LAS RESPUESTAS

¿¿¿CUÁL ES LA
PREGUNTA???

HASTA LOS «BUENOS
CONSEJOS» SON
INTRÍNSECAMENTE
SUBJETIVOS

ACÉPTALOS COMO
SUGERENCIAS
Y CONCIBE TUS
PROPIAS IDEAS

EN LA MAYORÍA DE
LOS CASOS, EL ÚNICO
«REMEDIO MÁGICO»
ES UNA AUTOSUPERACIÓN
LENTA Y CONSTANTE

EL «ÉXITO»
NO ES
UNA SOLA COSA

EL «ÉXITO»
ES RELATIVO

EL «ÉXITO DE UN
DÍA PARA OTRO»
ES CASI SIEMPRE
UNA CRIATURA
IMAGINARIA

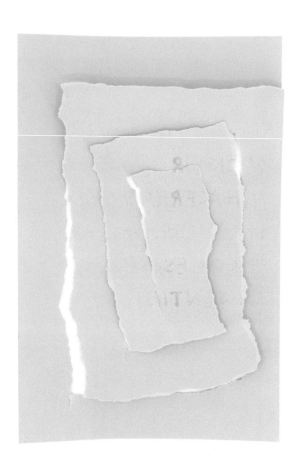

EL «ÉXITO» PODRÍA
CONSISTIR SIMPLEMENTE
EN HACER LO TUYO A
TU MANERA Y LOGRAR
QUE CON ESO BASTE
PARA SENTIRTE FELIZ

HAY UN LARGO

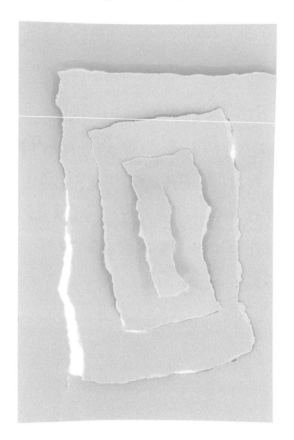

VIAJE EN TU INTERIOR

EL AJETREO NO ES UN RASGO DE PERSONALIDAD

Casi todo el mundo tiene muchas cosas que hacer. Y eso es completamente válido. Estamos lidiando con el trabajo, que puede ser un empleo, muchos empleos, un «sueldo mensual» y un «apaño adicional» o cualquiera de otro montón de combinaciones que jamás dejan de cambiar.

Estamos formándonos, lo cual podemos hacer yendo a la universidad, apuntándonos a cursillos o estudiando un nuevo oficio o habilidad. Estamos cuidándonos, lo que abarca desde encender una vela hasta levantar pesas sin descanso para que se nos fortalezcan los brazos. Estamos ayudando a cuidar de nuestros seres queridos, estamos manteniendo nuestras relaciones, estamos criando niños, estamos intentando disfrutar de cosas buenas o yéndonos de viaje a veces. Estamos cocinando, estamos leyendo un libro, o puede que tres, pero uno es una novela y otro un ensayo y el tercero es solo un compendio de textos breves, así que tampoco pasa nada. Estamos poniéndonos al día con los episodios de esa serie de la que por poco nos chafan el final porque ya la ha visto todo

el mundo. Una por una, ninguna de esas actividades parece nada del otro mundo, pero juntas pueden absorber todos los días y semanas de una vida.

¡Somos gente atareada! El mundo requiere que trabajemos para vivir, nos exige echar más horas si queremos un poco más de la parte divertida, y esa parte divertida nos pide aguantar «solo un poquito más» para otra copa, otro episodio, otra hora, otro kilómetro. Y eso no es malo por sí mismo, aunque pueda resultar agotador.

Cada cual ocupa el tiempo a su manera. El ajetreo no te hace especial ni más importante, y desde luego no es una medalla de honor que colgarte. El ajetreo no es señal de mayor productividad. El ajetreo no indica que seas una persona más valiosa o digna. Puede que tengas mucho ajetreo, pero tener ajetreo no es una cosa única y tangible, y para nada define tu personalidad.

Tu ajetreo no es una excusa para que estés haciendo el gilip*llas ahora mismo. Tu ajetreo no es una explicación aceptable para que no puedas devolverme el mensaje en algún momento. Tu ajetreo no invalida el hecho de que no hiciste eso que tenías asignado y ahora nos toca comérnoslo al resto. A veces el «ajetreo» es una palabra en clave que significa otra cosa, igual que el «cansancio» abarca desde el agotamiento físico hasta la depresión grave. Pero ¿qué pasa con esa persona

que siempre está ocupada cuando la necesitas? ¿La que llega deprisa y corriendo y debe marcharse enseguida? ¿La que está ahí pero tiene que hacer una llamada rápida dentro de diez minutos? ¿La que se pasa la comida entera enviando mensajes con el móvil? Esa gente no solo está ocupada; esa gente está siendo grosera.

Todo el mundo tiene cosas que hacer. Todo el mundo tiene expectativas que gestionar. Una cosa es decir a alguien que estás hasta arriba de trabajo, o que no das abasto con todo o que la ansiedad te devora, y otra muy distinta es salirle a alguien con que tienes demasiadas cosas que hacer —y, cómo no, esperar al último momento para soltárselo—, porque eso significa que no te has organizado y que eludes tus responsabilidades. Así que, mira, al final puede que el ajetreo sí que sea un rasgo de personalidad, pero no uno deseable, eso seguro.

Si eres alguien que siempre está con mil jaleos, quizá podrías animarte a profundizar un poco. ¿Por qué estás inmerso siempre en semejante lío? ¿Qué está pasándote ahora mismo? ¿Lidias con demasiadas cosas? ¿Alternas entre periodos de productividad intensa y otros en los que has de recuperarte del inevitable bajón, y luego repites el ciclo una y otra vez? ¿Estás en una época de mucho trabajo para un objeti-

vo concreto que nunca alcanzas? ¿Estás inmerso en un entorno laboral que te exprime a propósito el tiempo y la energía porque no te respeta como persona? ¿Estás autoengañándote?

Hay gente que no tiene opciones. Hay gente que se enfrenta a una situación específica que de verdad le exige atarearse mucho en un momento dado. Créame que empatizo con eso, y si ahora mismo vives en esa realidad, te deseo fuerza y suerte para que puedas con todo y te abras paso hasta el otro lado. Pero a quien vea el ajetreo como un objetivo, como un estatus que alcanzar y como una identidad completa, le pido, por favor, que pare. Que intente llegar a la raíz de lo que le supone todo eso. Que se libere de todos los «Tienes que dar el callo» y «Échale horas de sol a sol», así como de esos muchos otros consejos que pueda haber asimilado un poco demasiado de cierto tipo de empresarios inspiradores y que se los saque de la cabeza de una vez, j*der.

¡El ajetreo está muuuy pasado de moda! Cualquiera puede ajetrearse. ¿Sabes lo que sí es un rasgo de personalidad? Tener una actitud tranquila, relajada y serena. Para mí no hay nada más inspirador que alguien capaz de encontrar tiempo para algo o rechazarlo con educación, según lo considere necesario, y se permita así disfrutar de las ventajas de su bien merecido éxito.

NO COMPITES CON EL RESTO DEL MUNDO

Sabemos que compararnos con los demás duele… ¡porque la mayoría de nosotros llevamos toda la vida haciéndolo de un modo u otro! Sí, crear una estructura es un factor importante para el éxito, y una manera fácil (y perezosa) de definir objetivos es confrontar nuestro progreso individual con el de otras personas. Eso sucede en el colegio, en casa, en el trabajo, y luego se reproduce en todas las facetas de la vida.

Cuando alguien se esfuerza en mejorar parece natural recurrir al viejo tópico de identificar cuál es la «competencia» y esforzarse por «derrotarla» en notas académicas, ascensos en la empresa o… lo que sea. Pero compararnos desde lejos con otra gente en cualquier cosa, desde la capacidad física hasta las oportunidades laborales, nunca resultará útil ni efectivo de verdad.

Si haces introspección conocerás la historia completa. Pero si te fijas en los demás tendrás unas lagunas enormes. Hay demasiados detalles sobre su recorrido individual, sus motivaciones, sus recursos y su progreso que ni conocemos ni podemos conocer. Incluso aunque tuviéramos una ventana abierta a esos detalles —como

en una competencia «sana» con alguien que conoces—, sigue habiendo muchísimos factores que no guardan una correlación directa con tu propia experiencia.

Forma parte de nuestra naturaleza mirar a otras personas en busca de señales, inspiración, entendimiento o indicaciones. Yo miro a la gente que camina por ahí con ropa muy a la moda, o lo que sea, y pienso: «¡Hala! Ojalá me quedara tan bien a mí», y permito que esas pequeñas comparaciones me lastren. No soy tan fuerte. No soy tan listo. No soy tan guay. No tengo tantos recursos. Esa manera de pensar es extremadamente humana y, por desgracia, bastante habitual.

No eres mala persona por compararte con los demás. No eres mala persona por tratar de estimar dónde estás a partir de dónde no estás. Pero mereces algo mejor. Las comparaciones parecen convenientes, y quizá sienten bien cuando vas «por delante», pero duelen incluso más cuando no es así. En todo caso, son una falsa equivalencia que, en la práctica, no proporciona ningún tipo de medición válida.

¡No compites con el resto del mundo! ¡La vida no es una carrera ni un concurso! Solo las carreras y los concursos son carreras y concursos. Todo lo demás es un viaje en solitario que puede solaparse y cruzarse con otros, pero que es exclusivo de tu propia experiencia. El

modelo competitivo pretende hacernos creer que solo puede ganar una única persona, que nunca habrá más de un Número Uno. Por favor, por el bien de tu salud, tu éxito y tu cordura, olvida esa idea. No te incorpores a una estructura que tú no estableciste. No adoptes el método de otra persona y lo uses para fustigarte. ¡Sé que eras consciente ya de esto! Pero también sé que hay tantísimas influencias externas que resulta fácil olvidarlo.

En concreto, las redes sociales transforman la realidad en algo que da una sensación competitiva. Porque en ellas no solo nos esforzamos en presentar la versión más idealizada posible de nosotros mismos (o, por lo menos, una versión específica), sino que además aceptamos que se nos juzgue en tiempo real mediante un sistema de «Me gusta» y comentarios que pretende confirmar o denegar el valor inherente de nuestro «contenido» de un modo que todos comprendemos que es negativo, incluso dañino, pero al que aun así prestamos atención. Casi puede parecer hasta útil tener controlados a otros usuarios, establecer comparaciones o cualquier otra falsa correlación que quizá parezca servir para evaluarnos a nosotros mismos. No sé, a lo mejor tú eres mejor persona, pero yo desde luego me fijo en esas cosas. Por expresarlo en el lenguaje de internet, sé cuando una publicación mía es un *fail*, y cuesta que

no duela. Una parte de mi vida que ofrecí para el consumo ajeno ha resultado ser un *fail*, y por tanto yo soy un *fail*. Y nadie va a hacer «sí soy» a un *fail*.

Si no te identificas con ese ejemplo, de verdad que me alegro por ti. Pero para mucha gente es una realidad constante. Un sistema que jamás podrá atestiguar nuestra valía individual nos lanza a la cara unas mediciones que no le habíamos pedido, y de hecho pretende agruparnos en categorías y filtrarnos a través de un algoritmo para entregarnos en bandeja a las empresas publicitarias. La inmediatez de todo este proceso hace más que evidente esa falsa equivalencia. No puedes comparar el bebé de un amigo (59 «me gusta») con una porción de pizza de un desconocido (234 «me gusta»). No puedes comparar tu obra creativa (566 «me gusta») con un vídeo corto sobre una patata atada a un ventilador en el techo (que tiene tantos visionados que la mitad ya sabéis de qué estoy hablando y la cancioncita ya os taladra la cabeza). No es razonable comparar ninguna de esas cosas. No estamos compitiendo, por mucho que el ecosistema de las redes sociales quiera convencernos de que sí.

Cada vez que te descubras comparando lo que haces con lo de otra persona, párate en seco y pregúntate: «¿Quién me ha dicho que mi situación es com-

parable a esa? ¿Quién ha determinado que tenemos las mismas habilidades o idénticos recursos? ¿Qué me hace creer que esta es una métrica válida para evaluar mi propio éxito? ¿¿¿Por qué me torturo así???».

Compárate con tu mejor versión posible y utilízalo para impulsarte hacia delante. Supera tus propios límites como puedas y a tu ritmo. Define lo que tú consideras el éxito, márcate objetivos y luego no dejes de rebasarlos. Celebra tus logros y mueve la portería un poco más lejos. Sigue hasta donde puedas, durante el tiempo que te apetezca hacerlo. Y entonces acepta la victoria. Te pertenece solo a ti.

SI AL PRINCIPIO
NO TRIUNFAS,
¡ENHORABUENA!
AHORA SABES
CÓMO ES LA VIDA:
DURA A VECES, PERO
TAMBIÉN SUELE MOLAR

LAS GRANDES
 MUESTRAS DE PODER
 A MENUDO
SORPRENDEN POR
 SILENCIOSAS

SI PUDIERAS
DESPOJAR TU VIDA DE
TODAS LAS DISTRACCIONES
Y OBLIGACIONES,
¿QUIÉN ES LA PERSONA
QUE QUEDARÍA?

LA PRODUCTIVIDAD NO
ES LO MISMO QUE
LA PERSPECTIVA
HASTA MUCHO,
MUCHO MÁS TARDE

¿POR QUÉ TRABAJAS
TANTO?

¿HACIA DÓNDE DIRIGES
TU ESFUERZO?

¿QUÉ TE ESTÁS
PERDIENDO?

¿QUIÉN TE DIJO QUE
LA VALÍA ERA ESTO?

EL AJETREO NO ES
UN RASGO DE PERSONALIDAD

EL AJETREO NO ES
UN RASGO DE PERSONALIDAD

EL AJETREO NO ES
UN RASGO DE PERSONALIDAD

EL AJETREO NO ES
UN RASGO DE PERSONALIDAD

EL AJETREO NO ES
UN RASGO DE PERSONALIDAD

TAL VEZ HAYA
QUIEN POSEA COSAS
DE LAS QUE TÚ CARECES

NO POR ELLO ES
«MEJOR» QUE TÚ

COMPARARTE
CON LOS DEMÁS
NO ES UNA MEDICIÓN
ÚTIL A MENOS
QUE TODAS
LAS VARIABLES
SEAN IDÉNTICAS...

COSA QUE JAMÁS
PODRÁ OCURRIR

ES POSIBLE CREAR ESTRUCTURA
Y, AL MISMO TIEMPO,
PERMITIRTE CIERTA FLEXIBILIDAD

EL FRACASO ES SOLO PREPARACIÓN, A MENOS QUE NUNCA VUELVAS A INTENTARLO

Para mucha gente (yo incluido), lo peor de intentar algo es la sensación de que nos resultará difícil. Somos perezosos. Estamos cansados. Pero, sobre todo, nos asusta que no vaya a dársenos bien y que, por tanto, fracasemos. Fracasaremos y no triunfaremos y seremos pésimos y los demás lo sabrán, y nosotros lo sabremos, y tendremos una prueba cuantificable de un intento que no fue lo bastante bueno. A lo mejor será en privado, pero también puede ocurrir que sea muy muy en público y que todo el mundo vea nuestro fracaso en tiempo real. Ay, Dios, a lo mejor será un fracaso bien gordo. Un *EPIC FAIL* tan *LOL* que jamás caerá en el olvido. Mejor que no sea algo demasiado ambicioso, pues. Mejor que sea en privado. Mejor no intentar nada de lo que no estemos seguros al 99 por ciento, por si las moscas.

Pero… vaya, qué cosas pasan, el fracaso siempre es una opción. El fracaso es uno de los dos resultados principales en la mayoría de las situaciones. El fracaso ocurre. A todas horas. Constantemente. He fracasado muchas veces a lo largo de mi vida en toda clase de

cosas, desde las que de verdad quería hacer (que me aceptaran en un programa de formación especial para creativos publicitarios) hasta las que me apetecían solo un poco (recorrer una ruta de senderismo muy escarpada que abandoné a la mitad). El fracaso no es el final. El fracaso forma parte del proceso de lograr un propósito. De hecho, la única ocasión en la que el fracaso es definitivo de verdad es cuando no utilizas lo aprendido mediante la experiencia para intentarlo de nuevo. Cada tentativa se convierte en un experimento, cada fallo proporciona información valiosa e indica dónde mejorar, y luego, en algún momento (puede que pronto, puede que no), termina saliéndote bien.

Llegados a estas páginas del libro de autoayuda, me gustaría hablar de la montaña literal que intenté escalar, porque las anécdotas ayudan y porque podemos aportar sentido a nuestras vidas entrando de lleno en la evidente metáfora y fingiendo ser el héroe de nuestra propia historia (lo que, por supuesto, todo el mundo es). Así que vamos con la montaña.

Desde 2014 paso la Navidad siempre en Hawái, no porque me encante el clima cálido y estar fuera de casa, sino porque mi marido es de Honolulú y pasamos las vacaciones con su familia. Hay parques naturales y rutas de senderismo por toda la isla de Oahu, y quienes

las recorren pueden contemplar paisajes de interminables cielos azules e impresionantes cataratas recónditas, o por lo menos gozar de una «sensación de logro» tras el esfuerzo. Eso último no acabo de pillarlo.

Hace unos años nos juntamos con unos amigos para hacer una ruta fácil hasta la cima del cráter Diamond Head. Es una atracción turística muy conocida porque el volcán sale en todas las postales de Honolulú, por lo cerca que está de la playa de Waikiki y porque no requiere mucho esfuerzo, así que me apunté sin dudarlo. No llevábamos ni siquiera botellas de agua ya que de verdad que no es nada difícil, sino más bien un paseo agradable tras el cual sentarnos a tomar, tal vez, un granizado hawaiano.

Fuimos en coche hasta Diamond Head y al llegar resultó que no había sitio para aparcar. Visto en retrospectiva, ir a un lugar tremendamente turístico un sábado por la tarde en plena temporada alta no fue muy buena idea. No nos apetecía quedarnos esperando en el coche y, por algún motivo, todos queríamos ponernos a caminar de inmediato. Tomamos una decisión rápida y optamos por hacer la ruta del cráter Koko. «No es para tanto —explicaron mis amigos—, porque hay una escalera en la ladera que conduce hasta arriba. ¡Vamos y ya está! ¡No queda muy lejos!».

Acepté, sobre todo porque a esas alturas ya me apetecía mucho un granizado hawaiano.

Descubrí que la ruta que lleva a la cima del Koko es una ascensión de más de un kilómetro a lo largo de 1.048 peldaños por la ladera de una montaña y a pleno sol. La escalera está hecha de viejas traviesas de ferrocarril y bloques de hormigón, rota o desaparecida a tramos, pinchuda como la dentadura de una calavera y sin nada a lo que agarrarte salvo el siguiente peldaño. En algunas zonas del ascenso dar un paso en falso supone una caída directa a las rocas del fondo. ¡Pero el senderismo es una pasada y me encanta! Empezamos a subir y lo hice tan bien como cabría esperar, es decir, llegué a poco más de la mitad del trayecto antes de pensar que el corazón iba a estallarme. Sudaba a mares y había tenido que hacer ya más de un descanso. De verdad que me preocupaba sufrir un ataque al corazón o, como poco, desmayarme. Así que hice unos cálculos mentales y decidí que la recompensa («unas vistas bonitas» y «no hacer el ridículo ante mis amigos») no era suficiente para poner mi vida en peligro. Di media vuelta y me pasé la siguiente media hora recobrando el aliento en la pequeña zona de césped que hay cerca del aparcamiento.

Con lo que el héroe de mi historia (que sigo siendo yo) había tenido un fracaso indiscutible y de lo más

literal. Me había propuesto hacerlo y luego me había negado a completar el ascenso, y todos los demás lo sabían. No pude salir en la foto de grupo que se sacaron en la cima. No pude contemplar el océano, quedarme impresionado por su belleza y tener esa sensación de logro completado. Me avergonzó mi falta de fortaleza física y mental. Por otra parte, sin embargo, estaba vivo, lo cual me parecía la decisión correcta.

Transcurrió un año entero durante el que logré muchas cosas. Recibí elogios y reconocimiento por mi obra. Gocé de los frutos de mi trabajo. Pero no había coronado aquella montaña y, aunque a la gente le traía sin cuidado, ese fracaso no dejaba de rondarme la cabeza. Convertí una montaña real en una «montaña de la mente» al crear un relato de mis limitaciones físicas y mentales, envuelto en una narrativa de fracaso y debilidad, que solo podría exorcizar llegando a la cumbre la siguiente Navidad.

Así que, empleando todo lo que había aprendido la primera vez y tras pasar un año dándole vueltas, ¿pude subir la escalera del volcán Koko? ¿Acaso importa?

¡Pues claro que importa! ¡Madre mía, imagínate que esto terminara sin una sensación de logro! ¡Sí, desde luego que subí la montaña, j*der! No porque estuviera en mejor forma física. No necesariamente

porque tuviera más fortaleza que antes. No llegué a la cima gracias a mi fuerza de voluntad, aunque la tenía, y mucha. Lo que hice fue aplicar todo lo que había aprendido de mi fracaso en preparación para un segundo intento. Me puse unas botas más adecuadas. Llevé una botella de agua grande. Tenía un paño para secarme la frente. Fui de buena mañana, cuando hacía más fresco y el sol estaba más bajo. Coroné la montaña y no lloré en la cima, aunque habría sido bonito. Coroné la montaña y sentí orgullo y gratitud, tanto por haber alcanzado la cumbre como por desterrar ese volcán de mi mente para siempre. Desde el principio, me bastaba conmigo mismo.

No fue un desafío que requiriese un montaje cinematográfico con «Eye of the Tiger» como banda sonora. Siendo sincero, no cambié ni una sola cosa de mí mismo. Lo único que tuve que hacer fue llevar a cabo unos pocos ajustes sencillos a la situación antes de intentarlo de nuevo.

El fracaso da miedo y adopta una infinidad de formas. A veces la montaña es más grande que una montaña. Pero al final la mayoría de ellas pueden escalarse. Tómate tu tiempo. Ponte el calzado adecuado. Lleva agua. Y cuando llegues arriba del todo, intenta recobrar el aliento antes de la gran foto.

NADIE ESTÁ ESPERANDO A QUE LA CAGUES

La velocidad a la que se mueve internet me provoca cierta presión para estar siempre creando y compartiendo sin parar nuevas obras, palabras, ideas o el nivel artístico que pueda atribuirse al típico tuit. Sé que no me encuentro solo en esa interminable necesidad de estar presente y de que, sea como sea, se tengan en cuenta tus aportaciones a la «conversación global». El resultado es que muchas veces me descubro a mí mismo intentando machacar tierra para convertirla en diamantes que arrojar al vacío. Esas contribuciones rara vez brillan, y en su mayoría son más bien como lanzar terrones que se deshacen en pleno vuelo y, las veces que no, caen a la nada con un chof apenas perceptible. Los tuits existen sin que nadie (o casi nadie) repare en ellos durante una hora o un día antes de que los borre. A no ser que, al ir a borrarlo, el chof siga haciéndome reír, en cuyo caso se queda.

Ese runrún de leve pánico por decir o hacer algo no parece muy saludable ni demasiado útil. Incluso cuando aporto algo positivo, viene a ser como… «Vale, guay, gracias». Pero lo que encuentro valioso de esa experiencia es la comprensión de que, en reali-

dad, no hay nadie esperando a que cometas un error. Nadie está pegado a la pantalla para pillarte creando una chapuza de obra o diciendo lo que no debías. De hecho, la mayor parte del tiempo a la gente le da absolutamente igual, porque no está prestando atención.

Cuando me preguntan por la «valentía» que «poseo» al compartir ilustraciones (que pueden no ser buenas) e inseguridades (que podrían interpretarse como una debilidad) con tanta libertad en internet, lo cierto es que para mí todo se reduce a un solo hecho: a la gente le trae sin cuidado.

Pasamos demasiado tiempo preocupándonos por lo que los demás opinarán de nosotros si la fastidiamos. «Ay, madre, ¿me humillarán en público? ¿Qué pasa si comparto esto que he creado que no es perfecto y todo el mundo se da cuenta de que no es perfecto?». Son preguntas válidas que hacerse, y no hay nada vergonzoso en cuestionar las cosas dentro de la seguridad de tu propio cerebro. Pero en la práctica, en la vida real, no hay nadie esperando a que fracases. Nadie te reprochará con dureza que no sepas dibujar una mano humana anatómicamente correcta. A nadie le importa que el acabado de tu tarta de manzana quede feo. A nadie le importa que no sepas la respuesta correcta en ese momento preciso.

Sí, estoy pasándome con la simplificación. Puede que a alguien le importe. Puede que a ti te importe. Durante un minuto. Durante un día. Esos terrones que lancé al vacío están flotando en algún lugar del espacio y es posible que alguien los vea. Que unas cuantas personas se fijen en ellos. Pero después, se acabó. Será una cosa del pasado. La tarta sigue siendo una tarta. ¡Y nos encanta la tarta! Tú sigues siendo una persona con muchas habilidades. Sigues siendo alguien que hará otras cosas, o incluso esa misma cosa otra vez (y puede que mucho mejor en el próximo intento). Al final, el tiempo pasa, la gente sigue adelante y podrás cometer más errores y equivocarte sobre más cosas en el futuro.

Cada cual vive su propia vida, afronta sus propios retos, se preocupa por sus propias tareas y distracciones, e incluso la gente a la que importas tiene otras muchas cosas que también le importan. De modo que, aunque un fracaso o un error pueda parecernos garrafal, y aunque ese sentimiento pueda ser válido para ahora (o durante un tiempo), la inmensa mayoría de los demás tiene la atención puesta en lo siguiente. Y tú eres libre de hacer lo mismo.

LA HISTORIA DE TU VIDA

NO ES (SOLO) UN DIARIO,

PERO LA ESCRIBIRÁS

PÁGINA A PÁGINA

INTENTA INTENTAR

* SI NO FUNCIONA,
DESCANSA UN POCO
E INTÉNTALO DE
OTRA MANERA

SI LA VIDA FUESE
FÁCIL TAMBIÉN
SERÍA ABURRIDÍSIMA
Y NUNCA LLEGARÍAS
A CRECER COMO PERSONA

EL FRACASO ES
SOLO PREPARACIÓN,
A MENOS QUE
NUNCA VUELVAS
A INTENTARLO

A NADIE VA A
IMPORTARLE
 TANTO COMO A TI,
Y MUY A MENUDO
 ES PARA BIEN

AL COMPRENDER
QUE NO TENEMOS
POR QUÉ ASPIRAR
A LA PERFECCIÓN,
TODO SE VUELVE
MÁS FÁCIL, HONESTO
Y AUTÉNTICO

LAS COSAS PUEDEN SER COMPLICADAS
Y A LA VEZ HERMOSAS

PUEDES LOGRARLO
(PROBABLEMENTE)

A grandes rasgos, eres un montón de huesos y chichas cubierto por una bolsa de piel con cara. No hay ningún motivo para que el puñado de cachos grumosos que eres tú debieran juntarse y funcionar. En este preciso instante unas cuantas partes burdas están trabajando en equipo para percibir estas formas (letras) y combinaciones (palabras) y convertirlas en una información coherente que puedas asimilar en el cerebro, y todo sucede casi al instante. No soy científico, pero creo poder hablar en nombre de toda la comunidad científica si afirmo que, en cierto modo, a cierto nivel, eres un ser mágico.

La mayoría de nosotros no dedicamos mucho tiempo a pensar en cómo se unen los elementos básicos de nuestra experiencia vital. Lo asumimos sin más, porque las cosas son así y punto o porque darle demasiadas vueltas puede llegar a estresarnos. Pero en serio, ¿cómo es que todos esos trozos funcionan juntos? ¿Cómo es que tu esqueleto puede moverse por ahí y hacer cosas? ¿Dónde estamos respecto a la luna, los planetas y el universo? ¿Qué sentido tiene todo? ¿Existe un dios? Uf, demasiado intenso.

Aflojemos un poco. El caso es que estamos aquí, en pueblos o ciudades, en países, en un planeta, en un sistema solar, en el universo. Esos son los hechos, y podemos pensar en ellos sin precipitarnos hacia una crisis existencial en toda regla. Voy con más hechos: somos cuerpos compuestos de huesos, órganos y tejidos unidos en un paquete que, la verdad, puede ser bastante atractivo y hacer cosas como respirar y moverse y comunicarse. Algunos cuerpos son capaces de correr mucho o cargar con pesos inmensos. Algunos cuerpos llevan el ritmo en la sangre (aunque otros desde luego no). ¡Algunos cuerpos pueden hasta generar otros cuerpos! Es incomprensible y, al mismo tiempo, algo que sucede miles de veces al día.

¿Por qué ocurre esto? ¿Cómo ocurre? Ahí entra la ciencia, claro. La ciencia es real y explica la posibilidad y la verdad que rodean nuestra existencia y la de cuanto nos rodea y la de cosas que hace mucho que ya no están y la de otras que podrían aparecer. Pero comprender el cómo no significa que comprendamos el porqué. Y ese porqué es, en parte, lo que parece mágico. ¿Por qué razón estamos aquí? ¿Por qué hacemos las cosas? Es una auténtica locura.

A lo que voy con todo esto es a que estás aquí («por ahora», como ya hemos establecido). Vives.

Respiras y lees y te mueves y creas y haces y compartes y eres. Cada día estás viviendo un milagro, desafiando la probabilidad y haciendo cosas tal vez explicables y, aun así, extraordinarias en el gran marco general del universo. Esa es la razón que me lleva a afirmar, con cierto nivel de certeza, que posees un poder. Una capacidad humana innata y bien arraigada. Posees la imaginación para definir un sueño, la inteligencia para conceptualizar cada paso, el ingenio para buscar las herramientas necesarias y la fuerza interior para seguir intentándolo.

Ya estás haciendo cosas mágicas contra todo pronóstico. Todo este asunto de la vida es un poco abrumador si lo piensas demasiado (cosa que, de nuevo, no hacemos). Y por eso sé, con relativa certeza, que puedes lograrlo.

¡Puedes lograrlo! Puedes lograrlo. Sea lo que sea. Puedes llevar a cabo una tarea que ahora te parece imposible, porque todo lo demás que haces debería ser también imposible y no lo es. Puedes superar esta etapa difícil porque ya te has impuesto a lo inviable después de cien mil años de evolución humana. Puedes escalar hasta la cima de tu imaginación porque ya has evitado meteoritos y glaciaciones y dinosaurios y los continentes separándose y flotando por ahí en el

planeta. Puedes terminar esa tarea tan complicada porque inventaste el fuego. No es por exagerar, pero si somos capaces de hacer volar a trescientas personas de un lado a otro del mundo mientras les ofrecemos una selección de películas recientes para que se entretengan, puedes contestar a ese e-mail que te intimida o hacer lo que sea que estés afrontando hoy.

A diario elegimos interiorizar una cantidad alucinante de hechos. Respiramos sin interrupción, así que deja de resultarnos increíble. Nos desplazamos de un lugar a otro, así que ahora es solo «eso» que nuestro cuerpo puede hacer. Hasta cierto punto, escogemos no hacer caso a los milagros para ganar tiempo, lo cual me parece bien si queremos existir sin detenernos cada pocos segundos para maravillarnos por las interminables posibilidades del universo. Pero entonces ¿por qué también interiorizamos el miedo a las cosas que no podemos hacer? ¿Por qué despejamos un espacio mental tan valioso para rellenarlo con una baja autoestima y con esa vocecilla insistente que no cree en nosotros, a pesar de toda la evidencia y las pruebas casi constantes de que somos milagros vivientes?

Por supuesto, el tema no es tan sencillo. No puedes limitarte a «dejar de dudar» al ciento por ciento, o todos dejaríamos de dudar de nosotros mismos. ¡A

mí me encantaría dejar de dudar de mí mismo! De verdad que me vendría de maravilla: podría hacer mucho más y pasarlo mejor mientras lo hago. Con todo, soy humano, y por tanto susceptible a todas esas cosas menos milagrosas pero tan innatas como la inseguridad, el miedo y la ansiedad. Es difícil detener a voluntad todo ese discurso negativo propio. No obstante, algo que es fácil, o al menos no tan difícil, es dedicar más tiempo a literalmente todo lo demás. ¿Sigo nervioso por las cosas que quizá no sea capaz de hacer? Sí. ¿Puedo detenerme un momento y recordar que mi esqueleto mágico desafía la gravedad cada vez que se levanta de la cama? También.

Hacemos cosas estupendas y especiales a diario sin pensárnoslo dos veces. ¿Y si pensáramos en ellas un poquito más? ¿Y si nos planteáramos las cosas que damos por sentadas, repasáramos las partes que hemos dejado de tener en cuenta y analizáramos las facetas de vivir en este planeta que a veces hacen que se nos vaya un poco la cabeza? Contra todo pronóstico, estás aquí. Haces cosas asombrosas todos los días. Sea cual sea el próximo reto, puedes lograrlo. Sea cual sea. Probablemente.

LA MAYORÍA DE NOSOTROS
HEMOS CIMENTADO
NUESTRO SENTIDO
DEL YO EN UNA GAMA
DE IDENTIDADES QUE
NO TIENEN POR QUÉ
SER MÁS QUE TAREAS
O AFICIONES

TAL VEZ HAYAMOS
ASIMILADO UNOS
SISTEMAS DE VALORES
QUE NOS IMPULSAN
A DEFINIRNOS POR
NUESTRA HABILIDAD
PARA GENERAR
BENEFICIOS...

QUITÉMONOS ESO
DE ENCIMA POR AHORA

QUIZÁ HAYAMOS ATRIBUIDO
BUENA PARTE DE NUESTRA
IDENTIDAD A LA
APARIENCIA FÍSICA, YA
SEAN RASGOS GENÉTICOS
O EL MODO EN QUE
NOS PRESENTAMOS
ANTE LOS DEMÁS

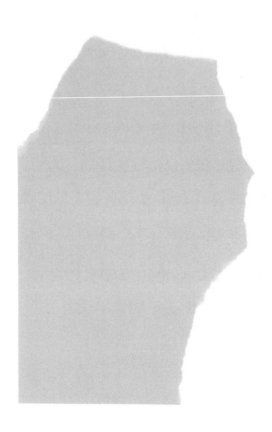

CONTAR CON
UNA COMUNIDAD,
CON PERSONAS QUE
CONFÍAN EN NOSOTROS
O NOS VITOREAN DESDE
LAS GRADAS ES UNA
GRAN VENTAJA

LA GENTE QUE NOS QUIERE
PUEDE CONTRIBUIR
A DEFINIRNOS, PERO
AL FINAL SIEMPRE
DEPENDERÁ DE TI

¿QUIÉN ERES CUANDO
DESCUBRES LAS CAPAS
DEL QUÉ, EL DÓNDE
Y EL CÓMO?

¿QUÉ PERMANECE DESPUÉS
DE RETIRAR ESAS CAPAS
APLICADAS (POR TI O
POR LOS DEMÁS) QUE
TENÍAS ASIMILADAS?

¿SABES ESA PERSONA DENTRO
DE TU MENTE QUE AHORA MISMO
LEE ESTAS PALABRAS?
¿LA QUE SIEMPRE ESTÁ NARRANDO
TU EXPERIENCIA,
REPASANDO LOS RECUERDOS
Y ENCOGIÉNDOSE POR UNA
ESTUPIDEZ QUE DIJISTE
HACE CINCO AÑOS?
PUES ES LA PERSONA
CON LA QUE CONVIVIRÁS
PARA SIEMPRE

NO DEJES QUE EL HERMOSO
DISPARATE QUE ES VIVIR
TE IMPIDA MANTENER
UNA CONVERSACIÓN
INTERNA SINCERA

ES TENTADOR
NO APARTAR LA ANSIEDAD
CUANDO VIENE DISFRAZADA
DE PRODUCTIVIDAD...

PERO EN REALIDAD NO HAY
RAZÓN PARA HACERLO

NUNCA TE OLVIDES DE ESO

Una parte de la vida consiste en tener que lidiar con la maraña de gilip*lleces cotidianas que conlleva ser una persona en este mundo. La vida viene a ser una sucesión de tareas y desafíos y momentos, y unas veces puede ser una verdadera preciosidad y otras resultar increíblemente difícil. Hay instantes que nos sacuden y nos recuerdan nuestra mortalidad, hay retos que nos obligan a afrontar nuestras inseguridades más profundas y hay tareas que parecen fuera del alcance de nuestras posibilidades y nos hacen rebasar nuestros recursos conocidos y pensar en algo nuevo. No nos corresponde comparar nuestra experiencia con ninguna otra, pero incluso teniendo el conocimiento objetivo de que tus desafíos actuales no son nada en comparación con los que ya superaste, esos desafíos tienen lugar en este preciso momento y de todas formas te toca superarlos. Una cosa que nos ayuda a avanzar es tener un propósito.

Hay diferentes formas de llegar a tener un propósito, y en el fondo, en buena medida, vivir consiste en identificar cuál es el tuyo. El propósito no tiene por qué ser único, no es el mismo para todo el mundo y no tiene por qué ser permanente. Tu propósito puede

cambiar. Tu propósito podría ser algo que te inculcaron o te asignaron en algún momento, y con los años puede ir desdibujándose hasta que ya no tienes claro si aún lo sientes como tuyo. Es posible que ocurra. No pasa nada. Forma parte del viaje, a medida que las realidades de la vida siguen transformando a la persona que eras en la persona que serás.

Somos muchos los que no sabemos a ciencia cierta cuál es nuestro propósito. Tal vez sí que tengas una idea bastante formada de cuál podría ser, lo que suele llamarse un «sentido del propósito», y el hecho de alcanzarlo puede darte ya un montón de trabajo durante mucho tiempo. Es un concepto guía, o una serie de principios, que conforman nuestro comportamiento y cuanto hacemos, así como nuestras maneras de cuidarnos y cuidar de los demás. Enhorabuena, vas por buen camino.

Hay personas, sin embargo, que están más lejos de identificar un propósito y lo buscan todavía. Para este caso también tengo buenas noticias, ¡porque buscar un propósito ya es por sí mismo un sentido del propósito! Es un poco como un truco de videojuego para la vida, solo que aquí no estás haciendo trampas porque el único que juzga estas cosas eres tú. Si estás buscando tu propósito, ya has dado el primer paso. Si

afirmas estar buscando tu propósito pero intuyes que antes lo hacías y luego perdiste el hilo, quizá sea el momento de replantearte algunas cosas. Al ser la única persona con poder de decisión sobre la dirección que sigues y acerca de tu sentido íntimo de la satisfacción, tienes la capacidad de intervenir en cualquier momento o de permitirte continuar a la deriva el tiempo que consideres preciso.

No existe una forma errónea de vivir. No necesitas tener un propósito para vivir. No te hace falta encontrar tu verdad y aferrarte a ella. Aun así ¡creo que ayuda! Se parece un poco a la fe, solo que esto tiene sus raíces en tu interior y no en… bueno, ya sabes, en todas partes y en ninguna. Un sentido del propósito es una verdad básica que te ayuda a orientarte a través de las etapas difíciles. Si las cosas se ponen muy feas y no sabes muy bien adónde ir ni cómo ser, contar con algo que consideres una parte integral de tu identidad como persona puede servirte de guía. Aunque no tiene por qué ser un pensamiento feliz, puede proporcionarte un valioso chute de confianza que te recuerde por qué estás «ahí» (en ese espacio físico concreto, en tu comunidad o viviendo en este planeta).

Esos periodos oscuros llegarán. Las gilip*lleces cotidianas pueden acumularse muy deprisa, apilarse

unas sobre otras hasta convertirse en semanas, meses o incluso años en los que tienes la sensación de estar haciendo malabares o apagando incendios de sol a sol y vuelta a empezar. Es un estado de ánimo que se infla y pasa a ser una realidad percibida que se impone durante un tiempo. Dejas de nadar y te limitas a flotar, lo que no es como ahogarte, claro, pero en realidad no te mueves a menos que la corriente lo haga, y es un proceso lento. Permíteme recalcar que «no ahogarte» no deja de ser un logro. Tener la cabeza fuera del agua cuando solo quieres hundirte es un trabajo duro y digno de elogio. Sin embargo, no es sostenible a largo plazo. Flotar en solitario es agotador. Tu propósito puede servirte a modo de chaleco salvavidas o de colchoneta hinchable gigantesca con forma de corazón.

No soy una persona muy religiosa, así que para mí el sentido del propósito no está vinculado a ningún credo. Para muchas otras personas sí, y puede ser estupendo y provechoso para ellas. La religión aporta su granito de arena en otras facetas importantes de la experiencia de vivir, como el rito, la comunidad y, con un poco de suerte, buena música y comida. Pero incluso en el seno de la religión sigue existiendo la búsqueda individual de un propósito, el mismo reto propio y humano al que se enfrenta todo el mundo, a pesar de

contar con unos cimientos capaces de proporcionar una estructura universal para la manera de vivir.

A medida que creces y aprendes más sobre ti, sobre el mundo y sobre el lugar que ocupas en él, es posible que tu propósito se revele por sí mismo. Irás identificando más y más fortalezas y debilidades personales, más talentos innatos, más habilidades que has pulido. Esa mezcla única puede encajar con la gente que te rodea de una forma simbiótica que impulse el conjunto hacia delante, lo cual, para mí, es la manera ideal de vivir porque mi sentido del propósito se basa en ideas de servicio. Por desgracia —¡o por suerte, en mi opinión!—, no puedes escoger un sentido del propósito predefinido a partir de un libro. Puedes hallarlo a partir de pistas que encuentres o generes, pero, de nuevo, la única persona con verdadero poder de decisión eres tú.

Cambiarás. Los retos cambiarán. La vida cambiará, y yo cambiaré, y todo cambiará una y mil veces, con las raíces hundidas en un lugar o un yo más firme, pero meciéndose junto a todo lo demás. Eso es la vida. Ese es el proceso. Tu verdad permanecerá como una constante a lo largo de todo ello, guiándote en el camino y, a la vez, anclándote al núcleo de la persona que eras, eres y serás.

Paso por fases en las que intento comprender cuál es mi propósito, y en ocasiones puede estar enterrado bajo un montón de distracciones o en pleno proceso natural de revisión. Con todo, agarrarme al menos a mi sentido del propósito me ayuda a seguir adelante. Me orienta cuando olvido lo que está pasando, o cuando la cosa se pone demasiado fea, o cuando no sé qué hago con mi vida o cuando llevo demasiado tiempo sintiéndome estancado. Aunque sea algo interno y solo para mí, apunté: NUNCA TE OLVIDES DE ESO; primero lo escribí en un cuaderno, luego en una nota adhesiva y, al final, me lo tatué en el brazo, para no olvidarme de recordarlo.

No se puede escoger un sentido del propósito a partir de un libro, pero allá van unas cuantas ideas acerca de las que cualquiera que esté buscando podrá reflexionar: ser buena persona nunca está de más, el amor propio no es lo mismo que la vanidad y ser amable no es una señal de debilidad.

SER BUENA
PERSONA NUNCA
ESTÁ DE MÁS

EL AMOR PROPIO
NO ES LO MISMO
QUE LA VANIDAD

SER AMABLE
NO ES UNA SEÑAL
DE DEBILIDAD

PASO UNO:
RECONOCER QUE
LA VIDA ES UNA
SUCESIÓN DE PASOS

PASO DOS:
SEGUIR AVANZANDO
PARA SIEMPRE

NACISTE,
Y YA ES DEMASIADO
TARDE PARA
 VOLVER ATRÁS,
 ASÍ QUE, YA PUESTOS,
 APROVÉCHALO

NO HABRÁ VUELTA
ATRÁS, PERO SÍ
MUCHÍSIMOS CAMINOS
HACIA DELANTE

CREE EN TI
IGUAL QUE CREES
EN TUS SERES
QUERIDOS

LAS DISTRACCIONES
SON UNA PARTE
MARAVILLOSA Y ESPECIAL
DE LA VIDA

(PERO TÚ SIGUE ADELANTE)

PROMOVER EL CAMBIO
ES UNA DECISIÓN,
Y NO SUELE SER
LA FÁCIL

TODO LO QUE
HAS LOGRADO YA
ES UNA MONTAÑA
QUE ALGUIEN MÁS
INTENTA ESCALAR...

¡TAL VEZ PUEDAS
ECHARLE UNA MANITA!

PRONTO

AHORA

ENTONCES

LA PERA DE LAS MALAS NOTICIAS

A veces me quedo demasiado enganchado al teléfono y a todas las cosas terribles que suceden en el mundo. Desbloqueo el móvil y sí, claro, me siento conectado a mis amistades y a la mezcla concreta de opiniones de mis redes sociales, pero también encuentro una cantidad abrumadora de noticias difíciles de asimilar y un leve pero persistente zumbido de pánico y terror. Hace ya unos cuantos años que lo noto y he tomado algunas medidas para mitigarlo, como desactivar todas las notificaciones de medios y silenciar de vez en cuando las fuentes de noticias de las que necesito un descanso.

No es que de pronto hayan empezado a suceder cosas malas con una frecuencia alarmante (aunque, en parte, el resultado de nuestros actos como especie —por ejemplo, ignorar las advertencias de la ciencia climática— desde luego nos ha conducido hasta aquí). Lo que ocurre es que los humanos llevamos mucho tiempo siendo muy mala gente los unos con los otros, que las grandes empresas han antepuesto los beneficios a las personas y que algunos de nosotros hemos hecho la vista gorda al sufrimiento de los demás. Ha-

blemos de ello o no, son cosas que están pasando. Y ahora somos más conscientes de ellas.

La tecnología ha facilitado mucho la captura y distribución de la información, así que ahora presenciamos, a veces en tiempo real, esos crímenes de lesa humanidad. Vemos, en ocasiones a la vez que ocurre, a personas muriendo, sufriendo o haciendo daño a otras personas. Hay muchísimo de eso y puede ser apabullante, así que llega un momento en que el impulso es cerrar sesión; desconectar y apagar.

Lo que es más saludable para ti ahora mismo y lo que es más saludable para todos a largo plazo pueden no coincidir. Considero que apartarte un tiempo del interminable ciclo informativo es útil y a veces imprescindible, sobre todo si el tema te toca de cerca. Tómate el tiempo que necesites y, cuando vuelva a parecerte seguro, regresa. Para la mayoría de los seres humanos, la rueda infinita de «tristeza, indignación, deseo de actuar, acción manejable, pasar a lo siguiente» es insostenible. La ira acumulada, los hombros tensos y la mandíbula apretada no ayudan a nadie y solo sirven para restarte años de vida. Tiene que haber un equilibrio.

Es importante recordar que también hay gente bondadosa. Que ocurren cosas buenas. Aunque lo escandaloso tiende a difundirse más rápidamente, también

hay buenas noticias. Y, de hecho, con frecuencia ni siquiera son cosas noticiables, porque las actividades cotidianas omnipresentes a nuestro alrededor, por definición, no son noticia. Hay tal cantidad de bondad en la vida diaria, tantas interacciones y tantos sucesos positivos que, sencillamente, no se informa de ellas en la misma medida. Así que nos concentramos en las cosas que requieren un cambio o en los titulares sensacionalistas que combinan hechos y emociones para crear un entretenimiento impactante, y olvidamos que la gente normal y corriente está haciendo cosas normales y corrientes.

Todos los días alguien dice algo positivo a otra persona por amabilidad o gratitud. Todos los días alguien lleva a cabo un pequeño acto que mejora la vida de otra persona, aunque no lo sepa. Todos los días la gente cocina para sus seres queridos. Todos los días la gente va a trabajar, incluso aunque prefiera no hacerlo, y cuida de otra gente, tiene un impacto, influye para bien en sus vidas. Todos los días haces algo bueno, aunque tal vez no lo consideres de ese modo.

Retirarte una temporada de ese flujo constante de negatividad no significa fingir que no está ocurriendo. Tu burbuja puede proporcionarte una sensación de seguridad durante un tiempo, pero siempre, sin excep-

ción, acabará por estallar. Las burbujas son magia flotante bonita e iridiscente, pero también finísimas y literalmente vacías. Son lugares maravillosos que visitar y donde revivir un poquito la infancia —suponiendo que la tuya fuese agradable—, pero tienen fecha de caducidad. Si necesitas un alivio, concédetelo, pero mantén un ojo puesto en la realidad que hay al otro lado de tu horizonte arcoíris, porque hasta una burbuja debe existir en el espacio, y el espacio es complicado.

La solución más duradera que se me ocurre es una en la que coexistan las buenas vibraciones, las malas vibraciones y las vibraciones aceptables. Solo cuando todas nuestras vibraciones pueden vibrar juntas alcanzamos un verdadero «vibroequilibrio», no una burbuja transitoria sino un novedoso dulce de fruta y crema y esperanza y miedo suspendidos para siempre en gelatina roja. Este desafortunado postre es lo más próximo a la realidad tal como la conocemos: una mezcolanza de lo bueno y lo malo, que deben reconocerse en la misma medida porque a todas horas está sucediendo un poco de ambas cosas. Puedes hurgar con la cuchara y zamparte primero la fruta que más te gusta, pero en algún momento quedará solo un montoncito pringoso de rodajas de pera en almíbar, y también te tocará comértelas.

LA FELICIDAD ES (MÁS O MENOS) UNA ELECCIÓN

Hay personas más felices que otras. Por naturaleza, sin más. Es una de esas cosas en las que cada cual es distinto, y existe gente que es más feliz y me parece de maravilla y estoy muy… feliz… por esa gente. Pero la verdad es que yo no soy así, y puede que tú tampoco.

¡Sonreír es gratis! ¡Una sonrisa puede alegrarle el día entero a alguien! Vale, pero a veces cuesta demasiado. Otras veces tampoco es que sea tan difícil, pero no me apetece y ya está. La felicidad es una elección y, siendo sincero, no es la que hago siempre, por evidente que sea que me sentaría bien.

Dicen que si no te encuentras muy allá deberías fingir una sonrisa y en algún momento se volverá real. En ocasiones pienso en eso. ¿Alguna vez te excedes mirándote en el espejo, haces unas cuantas muecas, pones una mirada intimidatoria y hasta te da un pequeño escalofrío? ¿Y entonces sonríes y te echas a reír? A mí me funciona de vez en cuando. En ocasiones brota la sonrisa real.

Las galletitas de la suerte y las bolsitas de infusiones nos enseñan que la felicidad no es un destino sino

un viaje. La felicidad es un tira y afloja constante que requiere esfuerzo. A veces eres feliz sin motivo, lo que para mí es la mejor clase de felicidad. Otras llega como resultado de la influencia de otras personas, así que tomémonos un momento para reconocer y agradecer a esa gente más feliz que reparta un poco de alegría hacia nosotros. Muchas veces es consecuencia de una ocasión especial, de algo bonito que nos hemos dedicado a nosotros mismos, como una taza de café o diez minutos a solas escuchando nuestra canción favorita mientras damos una caminata rápida por un pasillo largo cuando creemos que no hay nadie cerca. Son momentos que nos regalamos de manera consciente. Esa felicidad no estaba ahí, la hemos creado. Esa felicidad ha sido una elección.

Frente a muchas situaciones nos resultaría más fácil, sin duda, sentir cualquier otra cosa que no fuese felicidad. Al reaccionar ante una experiencia alarmante, difícil o trágica, a menudo lo más sencillo es permitirnos sentir miedo, presión o tristeza. De hecho, son unas reacciones perfectamente normales y naturales, que merece la pena sentir y prolongar un rato antes de ponernos a explorar sus motivos y lidiar con ellos. Procesar nuestras emociones a conciencia nos ayuda a comprender por qué podríamos sentirnos impelidos

a hacer las cosas que hacemos y también ayuda a combatir esos impulsos cuando no son buenos para nosotros. Si cada vez que me estreso hago algo para tranquilizarme que es menos que positivo en términos objetivos, quizá me interese empezar a abordar el estrés en vez de pasar directamente al mecanismo de superación.

La felicidad es una elección, pero no por ello es fácil. Esto no es un «ANÍMATE, J*DER» (aunque eso no quita que me parezca divertido exclamarlo en el contexto adecuado). Esto es un «toma la decisión» de «ponerte a trabajar» para «crear felicidad». Esto es evaluarte con toda sinceridad y decidir, puede que después de mucho tiempo, que la felicidad es algo que te cuesta. Esto es elegir cruzar la brecha que hay entre donde estás ahora y donde puedes hallar la felicidad. Esto podría significar hacer verdaderos cambios vitales que creen un entorno de felicidad para ti.

Elegir la felicidad significa escogerte a ti por encima de las situaciones que llevan a (o incluso que se benefician de) tu infelicidad. Quizá haya alguien en tu vida que no parece darte la misma prioridad que tú le das. Quizá te sientas presa de un entorno que no te concede el tiempo o el espacio suficientes o que te drena la energía que necesitas para ser feliz. A veces escoger la felicidad implica abandonar algo por completo. Otras

veces no resulta tan drástico, pero, a pesar de todo, exige cierto trabajo por nuestra parte para averiguar cómo permitimos que las circunstancias externas afecten a nuestro yo interior.

¿Cómo filtrar al menos parte de la mi*rda? ¿Cómo hallar ese aspecto positivo que hace que merezca la pena este periodo de trabajo duro e intenso? ¿Estás sufriendo porque vas de camino hacia donde quieres estar o por culpa de alguna circunstancia que convierte la supervivencia diaria en un suplicio?

Aquí no encontrarás las respuestas dado que las circunstancias de cada cual son distintas. Lo único que tengo son preguntas que quizá te interese plantearte muy en serio. Sal un momento de tu realidad y cuestiónate con sinceridad:

¿Esto es necesario? ¿Estoy impidiéndome alcanzar una felicidad que de verdad merezco? ¿A esa persona le importo como tengo que importarle? ¿Esta situación me abre el camino a una vida mejor o solo estoy actuando a ciegas por inercia?

Que la felicidad sea una elección no la vuelve fácil. No dejes de preguntarte:

¿Estoy basando por completo mi felicidad en circunstancias externas? ¿La busco en cosas materiales o en la atención ajena? ¿Soy incapaz por com-

pleto de extraerla de mi interior? ¿Estoy permitiéndome seguir con emociones negativas durante más tiempo del que es saludable? ¿Estoy evitando el trabajo difícil?

Tu salud mental existe y, como a todas las demás, podría venirle bien una revisión profesional de vez en cuando. No estoy aquí para diagnosticar a nadie —ni soy psicólogo—, pero necesitar un poco de ayuda es lo más normal del mundo. Si estuvieras sangrando, te recomendaría un vendaje. Si tienes la consciencia, aunque sea periférica, de que te cuesta sentirte bien, aun cuando las circunstancias parecen sesgadas en favor de la felicidad, te recomiendo que elijas aceptar el hecho de que lidiar con ello a solas podría estar suponiéndote más esfuerzo del necesario, y que busques recursos que puedan ayudarte.

Estar al tanto de las opciones a tu alcance en el ámbito de la salud mental te proporciona alternativas. Comprender que lo que sientes podría no ser racional te da la oportunidad de revisar tus intentos anteriores de afrontar ese mismo sentimiento y llegar a la raíz del problema en esta ocasión.

¿Necesito salir a pasear? ¿Necesito que me dé más el sol? ¿Necesito más nutrientes? ¿Necesito subir el ritmo cardiaco? ¿Necesito escuchar una y otra vez el

«I Wanna Dance With Somebody (Who Loves Me)» de Whitney Houston hasta que todo vuelva a estar bien?

Quizá creas saber cuáles son tus alternativas y quizá hayas tomado ya la decisión que parecía la mejor. Pero ¿y si hubiera más opciones? (Siempre hay más opciones).

¿Y si la felicidad estuviera dentro de ti desde el principio y solo necesitaras un poco de ayuda para intensificarla?

Sí, alegra esa cara. Pero, además, consulta con un profesional de la salud al respecto de las herramientas y los recursos a los que puedes acceder. Un carpintero no construye sin herramientas. Usar un martillo no es una señal de debilidad, sino la manera más práctica de introducir el clavo en la madera para que el marco se sostenga. Si la felicidad no entra, intentar aporrearla a manotazos no solo es inútil sino que puede hacerte daño. Es mejor familiarizarte con toda la caja de herramientas o, al menos, aprender lo suficiente para reconocer las que ya tienes y saber a cuáles recurrir más adelante, como plan de reserva. Si hace falta, puedes darle a un clavo con un ladrillo. Lo que pasa es que resulta mucho más complicado que usar un martillo y no tiene en el otro extremo esa doble uña para extraerlo si ha entrado mal.

Elegir la felicidad no es tan fácil como suena. Pero solo tienes una vida y, cuanto antes hagas cambios positivos, más tiempo tendrás para explorar qué sensaciones puede ofrecerte.

HOY NO TE DEFINEN
LOS SENTIMIENTOS
QUE TUVISTE AYER

CREO QUE TODO EL
MUNDO COMPRENDE
QUE EL CAMBIO
REQUIERE CAMBIO

LA FELICIDAD
(Y TODO LO DEMÁS
QUE PODAMOS
DESEAR) EXIGIRÁ
CIERTO ESFUERZO

LOS SUEÑOS SE
HACEN REALIDAD, PERO
TAL VEZ NO SEA EL
MISMO SUEÑO QUE
CREÍAS PERSEGUIR

SÉ UN POCO FLEXIBLE Y
DESCUBRIRÁS QUE A VECES
EL MUNDO TAMBIÉN
PUEDE HACER CONCESIONES

LA FE ES COMPLICADA,
PERO CREER EN
ALGO INTANGIBLE
PUEDE HACER TU VIDA
MÁS FÁCIL DE NAVEGAR

UNA PROPUESTA:
CREE EN EL AMOR

EL AMOR ES POSIBLE

EL AMOR ESTÁ AHÍ FUERA

EL AMOR ES REAL

EL PROPIO
AMOR
DEMUESTRA
QUE
EL AMOR
EXISTE

CON UN POCO DE PACIENCIA,
QUIZÁ DESCUBRAS
QUE EL AMOR ESTABA
DENTRO DE TI DESDE
EL PRINCIPIO

EL AMOR ES REAL

Como idea, el amor es tan ubicuo que se extiende a todos los elementos de nuestras vidas. Terminamos conversaciones diciendo «Te quiero», expresamos aprecio diciendo «¡Lo adoro!» y, por supuesto, cualquier cosa puede ser «un amor» incluso (o sobre todo) cuando no lo es. Entendemos el amor como concepto, como manera de expresar un sentimiento o un vínculo, pero no siempre terminamos de pillarlo del todo. O al menos ese era mi caso.

Sí, desde luego que quiero a mi familia, adoro a mis amigos, me encanta el pan, me chifla la música, pero… ¿qué significan de verdad esas cosas? Los Monkees cantaban: «Creía que el amor solo existía en los cuentos de hadas», una idea que luego propagó a las siguientes generaciones la versión que hicieron los Smash Mouth de «I'm A Believer» para la banda sonora de *Shrek*. Durante mucho tiempo no tuve más remedio que estar de acuerdo: el amor era algo que estaba ahí fuera, pero «destinado a otra gente, no a mí». Era un concepto amplio y abstracto, y con tanto significado aparente que, al final, resultaba no tener ninguno en absoluto.

«¡Y entonces vi la cara de ella!». Bueno, tampoco exactamente, pero se le acerca. Vi una foto de un chi-

co muy mono y me puse a seguirlo en redes sociales durante seis meses antes de pedirle salir por fin, en el que resultó ser el momento perfecto para ambos.

Me enamoré y era real, y posible, y fue muy rápido e intenso. ¡Amor! Una verdadera emoción humana, un sentimiento compuesto de otros muchos (emoción, ansiedad, deseo, terror) que guio mi toma de decisiones, invadió mis procesos mentales y definió casi por completo los primeros tiempos de nuestra relación.

Mucha gente comprende el amor en un sentido tangible y no tiene por qué esperar a unos gestos románticos grandiosos a la luz de las velas para identificarlo como real. Lamento decir que yo llegué un poco tarde al asunto, en parte por ignorancia, en parte por hastío, en parte por ceguera. Para mí, entender el amor más allá de las canciones de música pop y las tarjetas de felicitación hizo que de pronto encajara toda una gama de otras realidades emocionales. Comprendí los vínculos genuinos que podemos establecer con otras personas y enlazan a seres humanos que, por lo demás, no tenían una historia compartida. A personas que no tenían nada que requiriera ese vínculo. Y aquí estoy ahora, amando las cosas que tiene el amor mientras, a la vez, decido para mis adentros cómo y cuándo recibi-

ría una bala destinada a esa persona que antes era un completo desconocido, si hiciera falta. ¡Es que amo el amor!

El amor ha impulsado mi crecimiento personal, el amor me ha llevado a una mayor comprensión de los demás, el amor me ha dado algo en lo que apoyarme cuando he estado cansado de aguantar, el amor me ha ayudado a crear nuevos futuros potenciales por y hacia los que trabajar. El amor es real, y también lo son las innumerables emociones tangenciales a él. El amor es real, por lo que los sentimientos deben de ser válidos. El amor es real y todo el mundo tiene la capacidad de sentirlo. El amor es poderoso, por lo que todo el mundo debe de tener la capacidad de ostentar ese poder. «El amor es amor» (pero de verdad).

Para mí el amor antes no era real porque nunca lo había sentido en su vertiente más obvia y espectacular, la romántica, lo cual me llevaba a pasar por alto las muchas otras formas de amor que sí había experimentado. Mucha gente creyó una vez en el amor y luego lo olvidó o cambió de opinión. Las creencias en general pueden ser difíciles de conciliar, sobre todo para quienes ya estábamos decepcionados por otros tipos de fe. Tal vez experimentaste alguna vez una versión del amor, pero luego las prisas que

mete la vida y el posterior fin de esa relación te rompieron el corazón. Sin embargo, el propio amor demuestra que el amor existe. Si lo has sentido por alguien, entonces sabes que es real. Y si el amor es real, entonces sin duda hay esperanza de que vuelvas a sentirlo.

Al final, en este tema, las palabras son solo palabras. Tienes que sentirlo de la manera más profunda e íntima posible para conocerlo y vivirlo y agarrarlo. Si aún estás esperando a conocerlo, confío en que decidas tener fe. A mí ese conocimiento me llevó a creer en el verdadero poder del amor para tender puentes e impulsar el cambio. He convertido esa fe en un mantra que me mantiene anclado cuando empiezo a perderme. Úsalo si te ayuda y hazlo realidad. LAS COSAS BUENAS OCURREN. EL AMOR ES REAL. ESTAREMOS BIEN.

LAS COSAS
BUENAS OCURREN

EL AMOR ES REAL

ESTAREMOS BIEN

LA NEGATIVIDAD
PROPORCIONA CONTEXTO
A LA POSITIVIDAD

* POR DESGRACIA,
NECESITAMOS LAS DOS

YA SABES LO MAL
QUE PUEDE PONERSE
TODO, ASÍ QUE CENTRARSE
EN EL CAMBIO POSITIVO
NO ES LO MISMO
QUE MOSTRAR
IGNORANCIA

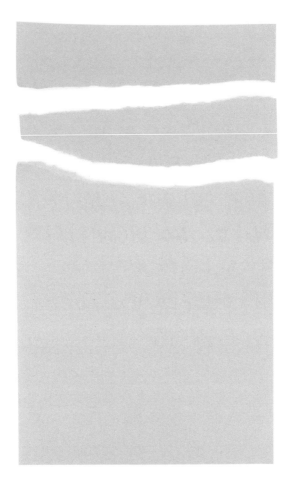

QUIZÁ ESTE VIAJE
DEBAS HACERLO
A SOLAS, PERO
ESO NO SIGNIFICA
QUE NO PUEDAS
BUSCAR UN POCO
DE AYUDA

EL MUNDO ES
MUCHO MÁS INMENSO
DE LO QUE EN REALIDAD
PODEMOS CONCEBIR...

¿POR QUÉ NO
IBA A EXISTIR
OTRA PERSONA QUE
TE ENTIENDA?

UTILIZA LAS HERRAMIENTAS
QUE TIENES O BUSCA
LAS QUE NECESITAS

¿TAL VEZ
NECESITABAS
HACERTE TRIZAS
PARA OCUPAR
EL ESPACIO
QUE MERECES?

INSPIRA

ESPIRA

INSPIRA

ESPIRA

REPITESINPARAR

SOY UN INSTRUMENTO O UN ARMA Y LIBRE DEL TODO, LO CUAL RESULTA ATERRADOR

Me obsesionan mucho los lápices como metáfora. El lápiz, uno de los instrumentos más omnipresentes que se me ocurren, es un objeto cotidiano que sirve para escribir y plasmar otras formas de creatividad. Son baratos, duraderos y, desde 1858, incluso incorporan una goma de borrar en uno de los extremos, lo cual es una genialidad. Lo más probable es que ahora mismo tengas un lápiz a menos de cinco metros de distancia. Los lápices han desempeñado un papel fundamental en un sinfín de importantes obras creativas y son prácticamente indispensables en el proceso de esbozar y planificar casi cualquier cosa. La mayoría de mi obra es en lápiz sobre papel. Los lápices me han dado mucho.

También puede asesinarse a alguien usando un lápiz. Con la suficiente fuerza y destreza, es posible apuñalar una espalda y perforar un pulmón (no lo he intentado). Un lápiz es a la vez una herramienta creativa increíble y un arma en toda regla con la que poner fin a una vida… y tú también eres ambas cosas.

Todo el mundo es especial y singular, y tú eres especial y singular. Sin embargo, afrontémoslo, somos un montón de gente. Al igual que los lápices, los seres humanos somos muy comunes. ¡Lo más probable es que ahora mismo tengas un ser humano a menos de cinco metros de distancia! Cada cual contiene todo un mundo de posibilidades para hacer el bien, para provocar el cambio, para crear significado, para preparar un bocadillo. Y también tenemos en nuestro interior la capacidad de herir a los demás, de hacernos daño, de destruir una vida o una oportunidad o un hogar. Eres un instrumento o un arma, y posees libre albedrío. Da un poco de yuyu.

Tenía veintitrés años cuando experimenté uno de esos momentos «¡Ajá!» tan teatrales, y la idea cobró una claridad diáfana para mí. Era alguien que no terminaba de creer en sí mismo, y entonces de pronto creí. Todo encajó, y comprendí que tenía potencial, que podía hacer algo bueno y compartirlo con el mundo, que podía tener un impacto positivo y (si me perdonas que me pase un poco simplificando) que lo único que estaba impidiéndomelo era yo mismo. Lo único que tenía que hacer era intentarlo y podría crear algo. ¡O cualquier cosa!

Esa sensación me sacudió hasta el propio núcleo, porque estaba viviendo en conflicto con la infinidad

de mentiras que me había contado a mí mismo sobre mi capacidad, mi mérito y mi valía. Descubrí en mí un potencial infinito como artista y como persona. De pronto tenía algo especial (yo mismo) y de pronto tenía algo que perder. Me sentí como si hubiera desvelado un secreto y, de algún modo, el universo se hubiera abierto y me hubiera concedido un poder mágico. Porque, según se mire, la autoconfianza para alguien que carece de ella es un poder mágico de verdad. Me emocioné y al mismo tiempo me asusté de repente al comprender que mi poder tenía tanta capacidad para realizar el bien como el mal, y también que podía morir antes de utilizarlo en absoluto.

Es evidente que nada de aquello era racional, sino un producto de muchas otras circunstancias y causas de estrés en mi vida que me habían hecho olvidar que tenía poder, que me habían hecho perder de vista toda mi realidad. Lo más seguro es que no estuviese en peligro inmediato de morir. Aun así, para asegurarme de no olvidarlo hice lo que suelo hacer, que es apuntar la idea. Y, en un gesto también muy propio de mí, la apunté en un objeto, convirtiendo otro consejo más en mi versión de una canción pop: un producto de papelería personalizado. Entré en internet y encargué setecientos veinte lápices impresos.

Soy un instrumento o un arma y libre del todo, lo cual resulta aterrador. Cinco gruesas de recordatorios (es decir, 5 × 144) de mi propio potencial y letalidad, impresos en la madera de lápices clásicos, amarillos, hexagonales, del número 2.

Con el paso de los años he vuelto a esa frase una y otra vez. Siempre que me entra el miedo, siempre que olvido mi poder innato, la recuerdo. Soy instrumental o armamento. Tener poder asusta. Cada día es una elección. Da miedo escoger. Pero hacer esa elección es una esencia del ser humano. Yo soy un ser humano. Los lápices son instrumental. Yo soy instrumental. La frase tiene gracia y dice la verdad. Yo tengo gracia y digo la verdad. Merezco existir. Puedo provocar que cosas que no existían antes existan ahora. Eso es un don. Yo soy un don. Hay que repetirlo hasta que cale.

Todo el mundo posee un poder innato para crear o destruir, y cada día podemos escoger qué queremos hacer con él. Habrá días en los que usemos nuestro poder para ver la tele y comer palomitas tirados en el sofá. Otros días pasaremos doce horas encorvados sobre un escritorio creando algo horroroso, que tras un largo proceso de revisión y con paciencia puede transformarse en algo especial. Alguien escribirá la próxi-

ma gran novela que defina a toda una generación. Esa novela inspirará a un grupo musical para componer un grandioso himno del rock que motivará a alguien en la élite del atletismo, que a su vez animará a la siguiente generación de deportistas para derribar muros y cambiar las normas para siempre. Nuestra capacidad de generar cambio puede extenderse mucho más allá de nuestro alcance individual en el espacio y el tiempo. También habrá quien destruya, quien perjudique con sus palabras o sus actos a la gente que lo rodea, quien se haga daño al tomar decisiones personales desacertadas.

Para mí el lápiz es importante como gran igualador. No todo el mundo tiene acceso a las mismas herramientas y los mismos recursos. No todos disponemos del mismo material. No todos procedemos de la misma situación privilegiada ni contamos con los mismos apoyos o estímulos. Pero la mayoría de nosotros podemos conseguir un lápiz y unas hojas de papel. Casi todos podemos acceder a esas herramientas sencillas y a la capacidad de usarlas para crear algo nuevo. Esa cosa nueva tal vez no sea genial. Tal vez no sea importante. Pero mientras podamos utilizar lo que tenemos a mano para hacer algo que nos aporte un instante de gozo, o que nos acerque un paso a lo

siguiente que podríamos hacer, entonces habremos utilizado nuestro poder para realizar el bien.

Al ir creciendo como persona y como artista (persona con una voz que ha aprendido a utilizarla para ayudarse a sí misma y a los demás), he empezado a dominar otras herramientas. He adoptado tecnología y aplicaciones informáticas que facilitan mi capacidad creativa. Pero jamás he olvidado el lápiz. Incluso a medida que la opción de reproducir digitalmente su efecto se vuelve cada vez más convincente, me he aferrado tanto a la creencia de que hay algo innatamente humano e intrínsecamente emotivo en un lápiz que sigo usándolo. No solo en la vida cotidiana, sino como elemento básico de mi obra, integral en la mismísima esencia de mis creaciones, en mi forma de crearlas y, también, en mi mantra: LAS COSAS SON LO QUE TÚ QUIERES QUE SEAN.

En última instancia, todo ser humano tiene poder. En última instancia, todo ser humano tiene acceso a los recursos suficientes para crear algo a partir de sus herramientas, sus experiencias, su propia persona. Eres libre del todo y, aunque eso es aterrador, también es increíble. Yo antes no creía en mí mismo, pero ahora creo, y también creo en ti.

LAS COSAS
SON LO QUE
TÚ QUIERES
QUE SEAN

MIS MECANISMOS DE SUPERACIÓN SON MIS DESENCADENANTES, PERO ALLÁ VAN DE TODAS FORMAS

El autocuidado es algo importantísimo de verdad, y me encanta constatar que la cultura de las prácticas, las técnicas y los rituales de cuidado propio ha ganado fuerza y apoyo a lo largo de esta última década. Tal vez sea solo mi entorno o tal vez la sociedad en general, pero encuentro realmente útil poder hablar de las cosas que necesito para sentirme cuerdo, poder decir a la gente de dónde vengo sin que se me reproche que estoy siendo dependiente o egoísta. Tengo la sensación de que, por fin, está reconociéndose que la salud mental es… real, y el mundo está adaptándose a ella, cuando menos en algunas facetas.

Una cosa guay de mí es que siempre estoy analizándolo todo. Puede que no todo a la vez (¡menos mal!), pero desde luego sí que doy demasiadas vueltas y deconstruyo cosas que, tal vez, me convendría más limitarme a experimentar o disfrutar. No es que sea muy inteligente, sino que mi cerebro cree que lo soy y parece obsesionado en convencerme de lo listísimo

que soy haciendo que no pare de procesar cosas que no hace falta, hasta que echo a perder toda vivencia.

Y como resultado, igual que alguien que grita «¡CÁLMATE!» cuando te estresas (lo cual no ayuda mucho), mi cerebro identifica que se me está yendo la olla y al instante me proporciona una lista de consejos de autocuidado para combatir esa sensación. Bebe agua. Haz respiración de yoga. Pero entonces mi cerebro, en su infinita y falsa sabiduría, reconoce esos consejos como mecanismos de superación, lo que implica que hay algo que superar, y eso dispara una alerta roja secundaria porque ahora no solo estamos ya preocupados por la causa primera de esa ansiedad o ese pánico, sino que también nos hemos puesto muy en guardia ante un posible Episodio de Enfermedad Mental, lo que nos obliga a concentrarnos más en el asunto.

La parte buena es que muchos de esos consejos que empiezan a inundarme el cerebro son útiles y ayudan de verdad. Tal como ahora comprendo de manera íntima, en parte gracias al sencillo superventas de 2003 «Breathe», de Michelle Branch, con solo respirar y dejar que se llene el espacio interior sabré que todo va bien. A veces mi cuerpo llega a ralentizar el ritmo cardiaco y me permite detener el proceso antes de que las alertas rojas y los mecanismos de supe-

ración empiecen a derivar en serio hacia una obsesión en toda regla.

Aquí tienes una lista de mecanismos útiles de superación que puedes transformar en desencadenantes personales o distracciones que te impidan lidiar de verdad con la causa germinal de tus mi*rdas. O si no eres yo, ¡podrían ser buenos consejos sin más!

- Crea un espacio para ti (distancia física respecto a otras cosas).

- Respira hondo de manera consciente.

- Bébete un vaso de agua, porque eres agua y necesitas agua y todo es agua.

- Crea un espacio para ti (concepto emocional de un «lugar» seguro al que «ir» en tu mente).

- Saca unas pocas zanahorias *baby* y disfruta de ese crujido frío tan guapo que producen.

- Concédete tiempo, porque esto no es una carrera (aunque por algún motivo estés sudando).

- Reflexiona sobre lo que significa todo esto (pero sin obsesionarte).

- Ten paciencia contigo mismo.

• Sonríete en el espejo hasta que te apetezca sonreír de verdad (porque el truco de la sonrisa ha funcionado o porque de verdad es gracioso sonreírte en el espejo durante más de cinco segundos).

• Escucha esa canción que tienes tan grabada en el cuerpo que te sabes de memoria la letra y la música y el ritmo y la forma de respirar, la que te pone el cerebro entero en piloto automático.

• Haz algo con las manos (aprieta los puños, sujétate el pulgar, enlázalas a la espalda, mueve los dedos).

• Haz algo con las manos (algo táctil como rastrillar un jardín zen qué va era broma quién lleva encima a todas horas un jardín zen de emergencia pero quizá sí que podrías plegar y rasgar y enrollar papelitos una y otra vez creando diminutas pajitas o acordeones tensos o montoncitos de confeti hasta que se te pierdan en el bolsillo o los guardes en la cartera durante tres años o los conviertas en la parte ilustrada de este libro).

• Haz sonidos con la boca (vocales a pleno pulmón o cantar o hablar a solas, siempre que no haya nadie cerca que cuestione tu cordura).

- Sal a dar un paseo.

- No te tomes un café (aunque este consejo está muy infravalorado, es de lo más recomendable).

- Ponte una película a solas (en una habitación a oscuras donde no pase nada si lloras).

- Lee un libro para que tu cerebro tenga que concentrarse en algo que no seas tú.

- Llama a alguien (solo si te ves en condiciones de mantener una conversación tranquila o si se te ha ido tanto la olla que quizá necesites contárselo a otra persona para que te ayude).

- Ponte a mirar memes de terapia inspiracional y luego pásate un poco de la raya compartiéndolos en un grupo de mensajes hasta que alguien te pregunte si estás bien.

- Habla con tu terapeuta (su trabajo no es otro que escuchar).

- Tómate la medicación como parte de un enfoque holístico y colaborativo con tu profesional de la salud.

- Escribe una lista de consejos para el autocuidado.

TAL VEZ PODRÍAMOS
HABLAR DE

LAS COSAS SOBRE LAS
QUE NO HABLAMOS

ANTES DE QUE SEA
DEMASIADO TARDE PARA
HABLAR DE ELLAS

TODO EL MUNDO
EMPEZÓ EN
ALGUNA PARTE

ESTÁ BIEN Y NO PASA
ABSOLUTAMENTE NADA
POR DESMORONARTE
DE VEZ EN CUANDO...

PROCURA CONSERVAR
LOS PEDAZOS

SI EN ALGÚN MOMENTO
TE PARECE QUE NO
TIENES LO SUFICIENTE
PARA HACER NADA
QUE MEREZCA LA PENA,
RECUERDA QUE ESTO
ES LITERALMENTE
SOLO PAPEL Y LÁPIZ
Y, AUN ASÍ, SE
LE PERMITE
EXISTIR

ES VERDAD QUE
EL TIEMPO CURA
MUCHAS HERIDAS,
¡ASÍ QUE TOCA ESPERAR
A VER QUÉ PASA!

ANTES PENSABA
QUE TENER DEMASIADO
DE ALGO BUENO
NO ERA POSIBLE...

ME EQUIVOCABA

¿QUÉ SUCEDE
CUANDO OBTIENES
LO QUE QUIERES Y
ENTONCES QUIERES
OTRA COSA?

A VECES SIENTO
QUE ME PASO
DE LISTILLO

OTRAS VECES
NO SIENTO NADA

MANTÉN LA CALMA

RESPIRA HONDO

BEBE AGUA

NO PASA NADA

SIGUE ADELANTE

ESTÁ BIEN
NO ~~ESTAR BIEN~~
SENTIRTE SANADO
POR UN ESLOGAN

(PIDE AYUDA)

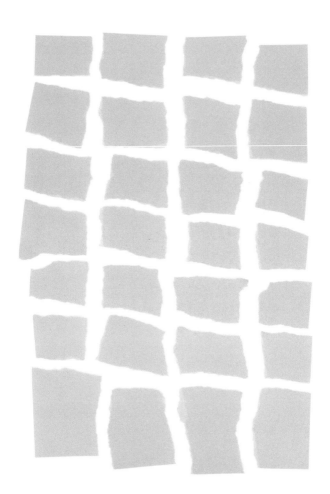

SÍ, LA MUERTE
ES INEVITABLE,
PERO NO REQUIERE
ASISTENCIA
INMEDIATA

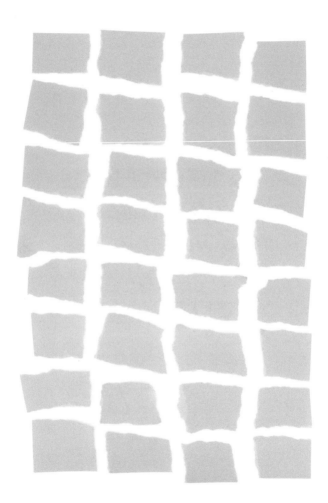

MERECES ESTAR
AQUÍ TANTO
COMO CUALQUIER
OTRA PERSONA

HAY GENTE QUE A VECES PIENSA EN MORIR ☺

Sé lo que estás pensando. Que este es un librito mono «en plan autocuidado» y que «sale más barato que ir a terapia jajaja», así que vaya por delante que estar feliz u sentirse optimista es una elección (por la que yo no siempre opto). Pero a veces el mero hecho de vivir ya resulta difícil.

En realidad, vivir no exige un optimismo constante y jovial, y todo el mundo tiene sus días malos. Es importante reconocer esas emociones no tan felices para poder inspeccionarlas, ocuparnos de ellas y dejarlas atrás. A veces, sin embargo, no se trata solo de un mal día, y a veces cuesta seguir adelante.

A mí no se me caen los anillos por hablar de la muerte. Tal vez sea una cuestión cultural. Al haberme criado en un hogar judío, hablábamos a menudo de parientes que ya no estaban entre nosotros. Teníamos una pared entera con fotos enmarcadas de familiares que habían muerto antes de tiempo, y creo que muchos de nosotros, yo incluido, desarrollamos un sentido del humor algo oscuro como mecanismo de superación. Quizá a ti te pase algo parecido por tus

propios motivos, pues muchas otras culturas aceptan la muerte como parte de la vida, y el humor negro no es exclusivo del pueblo judío (aunque en ocasiones me dé la impresión de que lo hemos perfeccionado bastante). A lo que iba es a que las conversaciones sobre la muerte no me asustan necesariamente tanto como a otras personas, ni tampoco hacer alguna broma al respecto de vez en cuando. Al fin y al cabo, incluso la expresión «Me estás matando» es una versión más suave de esta idea a la que, como sociedad, al parecer hemos dado el visto bueno para su uso en conversación sin necesidad de añadidos. «¿Te has olvidado de comprar el helado que quería? ¡Me estás matando!». Un poco melodramático, de acuerdo, pero socialmente aceptable.

Ahora, ¿decir que de verdad quieres acabar con tu propia vida? Eso ya es un poco distinto.

Antes que nada, sí, por favor, habla con alguien si te sientes así, porque terminará pasándose y es bueno tener compañía y contar con ayuda mientras esperas. Eso ha sido lo más prescriptivo que voy a decir aquí, pero ya sabes por dónde voy y es evidente que estoy en el Equipo No Te Mates (deberíamos hacernos camisetas). Cuando sentí de verdad, en lo más profundo, siendo sincero, con toda mi alma, que no quería se-

guir existiendo, busqué ayuda. Pero desde entonces no he vuelto a hablar de ello con sinceridad… hasta ahora mismo.

Creo que es importante ser conscientes de que hay mucha gente viva en el mundo que, en un momento u otro, ha pensado en morir. Si te toca de cerca, debes saber que no eres la única persona a la que le ocurre. Si no te toca de cerca, ¡me alegro mucho por ti! Suena estupendo.

Por suerte, desde entonces no he vuelto a sentirme tan abatido, a pesar de las rachas de desesperación y apatía que he sufrido a lo largo de los años. Sanar es un proceso continuo, así que siempre estoy sanando. Pero recuerdo cómo me sentía en ese punto tan bajo de mi vida, y me ayudó a dar forma a una clase de empatía muy concreta que llevo conmigo desde entonces.

Sé, y no solo de manera abstracta, lo que es sentir que estás sin opciones. También sé que un sistema de apoyo compuesto por relaciones, terapia, medicación, cuidado y consciencia propia puede evitar que una persona caiga tan bajo de nuevo, si está dispuesta a trabajar en ello.

¿Deberíamos aullar nuestra tristeza desde los tejados? ¿Deberíamos hacernos camisetas con ella? Las

respuestas son no (ni te acerques al tejado) y tal vez (si molan).

¡Compartimentar lo que revelamos a los demás es una forma de protegernos! Y, además, tampoco hay una manera fácil de traer a colación este tema en una conversación casual. Así que yo lo hago aquí y ahora, en el espacio seguro que es mi propio libro, con cierto grado de vaguedad, cubriéndolo con capas de mis propias versiones de humor y sensibilidad, usando mi propia voz, tan pura como puedo sacarla: ¡De verdad quería morir, pero entonces no morí! ¡Con esfuerzo y tiempo y ayuda, mejoré y me encontré mejor! ¡Las cosas no son perfectas pero tampoco están de pena! ¡Puedo escribir este párrafo entero sin alucinar pepinillos!

Llegará un momento en que no te sentirás tan mal. La vida mejorará porque tú sobrevivirás y crecerás y lograrás y conectarás y hallarás poder en la persona que eres. Las cosas que hoy son difíciles te resultarán más fáciles cuando vuelvas a toparte con ellas. Aprenderás muchísimo sobre ti. Queda mucho por llegar, y sería maravilloso que siguieras aquí para experimentarlo todo.

MOTIVOS PARA SEGUIR CON VIDA

Pongámonos en el caso hipotético de que pudiera concebirse una situación teórica en la que una persona desconocida para ti y para mí, una amistad de una amistad, quizá estuviera sintiendo que no quiere necesariamente seguir viviendo. Esa persona no es nadie que conozcamos, así que es un tema seguro sobre el que podemos mantener una conversación. Y ahora que hemos establecido las normas básicas, tengo algunas ideas sobre por qué merece la pena seguir con vida:

- Queda muchísimo por hacer (incluyendo eso que no dejas de posponer una y otra vez).

- Hay gente que te necesita y merece que sigas por aquí cerca.

- Está bien no ser una persona perfecta y nadie espera de ti la perfección absoluta, así que ¿por qué te pones ese listón tan imposible e innecesario? Teniendo eso claro, eres una persona más que digna de estar aquí.

- Tu cuerpo regenera células sin cesar, de modo que literalmente serás otra persona en el futuro, y molaría mucho que estuvieras aquí cuando ocurra.

• Existe una cantidad increíble de música que escuchar en el mundo, y nunca ha estado más disponible ni accesible para ti.

• Aún no sabemos lo que pasa al acabar la novena temporada de tu vida, y muchos seguidores van a cabrearse si la serie termina con un final abierto.

• La ciencia es real y hay mucha ciencia que afirma que no hay ninguna necesidad de sentirte tan jodid* todo el put* tiempo, así que, si es por lo que estás pasando, podría ser buen momento para ir a probar un poco de esa ciencia y ya retomaremos esto dentro de medio año o así, a ver cómo vas.

• Libros. Punto.

• ¿Has probado la comida alguna vez? Hay comidas que son una pasada de deliciosas y la gente deja que te las comas porque sí, de modo que podrías celebrar alguna ocasión especial (como la de seguir con vida) zampándote algo nutritivo y sabroso y muy muy satisfactorio.

• En realidad, morir parece como un poco doloroso, yo qué sé.

• Muchas cosas de la vida que son difíciles o dan miedo son circunstanciales por completo, así que incluso si siempre fuésemos a ser esta misma versión

de nosotros mismos (lo cual es improbable), los acontecimientos y las situaciones que nos rodean desde luego no lo serán. Hasta es posible que, en realidad, andes bastante cerca de ser quien debes ser, pero estés enfrentándote a un bache vital increíblemente tenso o complicado. Ese bache tal vez se aplane por sí solo, o tal vez lo superes por ti mismo antes de lo que crees. Hay una especie de trampa en la que podemos caer si nos definimos por las circunstancias que tenemos encima y no por la esencia de quienes somos en verdad. Si estás leyendo esto ahora mismo, entonces tienes, como mínimo, la capacidad de leer (una habilidad adquirida con la que no contabas al nacer) y te has preparado un espacio propio en el que dedicar atención a un libro (lo cual es una forma de control sobre tu propia vida y tu entorno con la que cuentas ahora mismo y a la que no todo el mundo puede aspirar siempre). No se te define solo por la suma de tus circunstancias y tienes más poder del que crees.

• Tu experiencia puede ayudar a otras personas, y ayudarlas puede ser increíble y gratificante.

• ¿He mencionado ya la música? Porque me encanta la música y me entusiasmo un montón cuando los músicos hacen música nueva, y siempre

están creándola porque es el rollo que llevan. Por cierto, si te dedicas a la música, permíteme decirte: «¡Hala, muchas gracias!». La música es algo poderoso y, para mí, la prueba irrefutable de que (por supuesto) el arte es necesario e importante.

• «El sol saldrá mañana», la cita del musical *Annie*, es, además, una verdad objetiva. Siempre viene bien aferrarte a verdades objetivas cuando buena parte del resto de las cosas a las que te aferras son, en buena medida, creaciones de tu cerebro y están disfrazadas de verdades.

• Seguir con vida es tan fácil que estás haciéndolo ahora mismo, así que ¿para qué cambiarlo?

• ¡Existen los pájaros y los peces! Los pájaros están en el cielo haciendo sus movidas de pájaros. Volando en formación, mirando cosas, cuidando a sus polluelos, creando un hogar a partir de trastos aleatorios que se encuentran por ahí y empollando huevos hasta que salgan aún más pájaros. Es una hermosura. ¿Y los peces, qué? Los peces se dedican a nadar de un lado a otro, mordisquean migajas, buscan su lugar, surcan las aguas con decisión, o a veces con una pereza que echa para atrás, contemplándolo todo con sus ojos grandotes

y redondos. ¿Nunca te has parado a pensar en que tenemos muy incorporadas a nuestro acervo humano las expresiones «ojo de pez» y «vista de pájaro»? Somos tan conscientes de sus perspectivas extraordinarias y de cómo logran ver y orientarse en el espacio que hasta hemos asimilado su manera de captar el mundo a nuestro propio lenguaje. Nunca he tenido un pájaro, porque parece ser que dan mucho trabajo, pero una vez sí que tuve un pez. Me encantaría volver a tener uno y darle esa comida pequeñita y comprar un diminuto cofre del tesoro de esos que se les ponen en las peceras. Bueno, sea como sea, haz el favor de no matarte, ¿quieres?

EL SOL SALDRÁ MAÑANA,
PERO TAMBIÉN ESTÁ
EN EL CIELO AHORA MISMO,
SOLO QUE A LO MEJOR
NO SE ENCUENTRA AQUÍ,
Y PERSONALMENTE
ESO ME ANIMA MUCHO

¿QUÉ VIENE DESPUÉS DE SOBREVIVIR?

Una cosa que sé con absoluta certeza es que todo el mundo ha pasado por algún tipo de adversidad. Por una experiencia o un acontecimiento difícil, terrible o de algún otro modo menos-que-genial que, al no matar a esa persona, la ha vuelto más fuerte (esto último, cantado al estilo de Kelly Clarkson). Desearía que no fuese cierto, que aunque el resto del planeta haya sufrido algo semejante, tú vayas a evitarlo siempre y a tener una vida fácil y bonita al ciento por ciento. Pero sé que las cosas no funcionan así. En caso de que ahora mismo estés repasando tu vida con mentalidad crítica y llegues a la conclusión de que: «Hum, oye, pues en realidad resulta que… a mí no me pasa», permíteme ser el primero en hacerte una advertencia para que no te coja desprevenido, porque tarde o temprano te caerá encima un buen montón de mi*rda.

El Asunto, sea el que sea, puede darte la sensación de ser muchas cosas.

Primero da la sensación de ser El Final. «¡Se acabó! ¡Gracias a todos! Ha estado bien, he hecho amigos, aprendí a montar en bici y he comido mogollón de frutas distintas, así que la vida tampoco ha estado

mal. Pero ahora todo se acaba porque este Asunto está machacándome y literalmente voy a morir, y me lo tomo a cachondeo porque me ayuda a sobrellevarlo, pero, en fin, eso, adiós, tengo un miedo atroz y estoy preparándome para el final». Cierto que El Asunto aparenta ser El Final, y no es por ponerme demasiado tétrico, pero hay personas para las que una experiencia similar podría ser El Final de verdad, así que, hablando con toda sinceridad, es un milagro (o lo que sea) que aún sigas aquí.

Luego da la sensación de ser Tu Identidad. Ese Asunto tan monumental que no te mató pero parecía capaz de hacerlo ahora va a definir tu vida entera. A ver, es que ¿cómo no iba a definirla? ¡Si es un Asunto enorme y aplastante que te ha pasado a ti! «Ah, ¿hablas conmigo? Sí, soy Quien Sobrevivió A Ese Asunto». Quizá dé la impresión de ser tu identidad por culpa de la gente que no parece capaz de pensar en ti como persona más allá de esa experiencia. Todas las conversaciones parecen estar impregnadas por un extra de empatía o de cautela, que se agradece hasta el momento en que se vuelve molesto e innecesario.

Y si no es otra gente la que crea para ti esa nueva identidad, podría ser cosa tuya al esforzarte por descubrir quién eres después del Asunto que te ocurrió y

asumiéndolo como tu propio yo. Caes presa del síndrome del superviviente y te descubres sin saber muy bien quién eres tras el desastre, incluso aunque pase el tiempo. O quizá la parte de ti a la que la sociedad y las redes sociales han adiestrado para mercantilizar toda experiencia convirtiéndola en una identidad de consumo fácil está convenciéndote para cambiar tu marca pública personal a #HabloDeEsteAsunto o a algún tipo de #ApologistaDeLoSucedido. Pero nada de eso tiene por qué ser cierto. El Asunto, por sí mismo, no es una identidad, te lo aseguro.

Llega un momento en el que sigues caminando, tanto porque quieres como porque ya no te queda elección. La vida solo transcurre hacia delante, y lo único que puede hacerse tras una casi-parada es recuperar mucho terreno al principio y seguir a paso normal después. Sin embargo, El Asunto sigue ahí, en el retrovisor. Lo llevas detrás pero tienes un ojo puesto en él para cerciorarte de que no se acerca, de que estás ganándole el terreno suficiente para sentirte a salvo. Aunque vas al volante, hay una pequeña parte de ti que no deja de echar vistazos al retrovisor, y eso te impide mirar de verdad hacia delante, lo que a su vez no te deja sentir que puedes pisar a fondo. Así que sigues al trantrán, puede que por debajo del límite de

velocidad durante un tiempo y luego ya al ritmo de los demás. Con todo, de vez en cuando tienes aún algún pequeño sobresalto al hacer un giro o tomar una curva cerrada.

Por último, cuando la gente ya lo ha olvidado y hasta tú te ves capaz de seguir el ritmo al mundo, sigue habiendo algo ahí. El Asunto pasa a ser un hito en el tiempo y un puesto de control invisible entre la persona que eras antes y la que eres después. Tus recuerdos están clasificados en dos cajas: pre-Asunto y post-Asunto. Con un poco de suerte, lograrás transformar la experiencia en algo que, aunque siga doliendo, pueda ser una fuente de fortaleza personal, una prueba de tu valía y, quizá, una capa adicional de empatía y comprensión que te ayude a conectar con otras personas que hayan pasado por dificultades, similares o no.

¿Cómo descubres quién eres después del Asunto? ¿Cómo haces la transición de «Aún Vivo» a «Superviviente» y luego a «Persona Normal»? ¿Qué pasos debes dar para liberarte del miedo, ganar confianza y seguir a toda velocidad hacia delante? El proceso será diferente para cada persona. A mí me costó mucho tiempo verme como algo más que una experiencia oscura. Me costó comprender que solo me define aquello

a lo que permito que me defina, y me costó interiorizar que merezco seguir avanzando, todo el tiempo que me dé la gana, en el momento en que esté preparado.

Tal vez hayas experimentado ya tu Asunto. Tal vez estés experimentando El Asunto en estos momentos. Algunos Asuntos son acontecimientos globales, experiencias vitales que nos unen pero que también impactan a cada cual a su manera. Sea cual sea o fuera cual fuese el Asunto, es solo tuyo para identificarlo, aceptarlo, analizarlo, vivir con él y luego abrirte paso a través de él. Nunca volverás a la normalidad. ¿Qué es la «normalidad», de todos modos? Pero aunque el proceso tal vez no sea tan fluido como querrías, es posible sanar y llegar al siguiente estado que te dé la sensación de ser normal.

Sobreviviste al Asunto y eso atestigua tu fuerza. Sobrevivirás también a sobrevivir.

DESPIERTA
Y OLFATEA
LAS INFINITAS
POSIBILIDADES

MUCHAS VECES
NO HAY UN REMEDIO
MÁGICO, PERO
QUIZÁ HAYA UN
RUMBO CLARO

PASO UNO:
IDENTIFICAR
LA NECESIDAD

PASO DOS:
CREAR PASOS
(VAYA, UN PLAN)

PASO TRES:
RECORDAR
EL PASO UNO

SIEMPRE HAY
OTRA OPCIÓN

CUANDO LA RESPUESTA
NO ESTÉ CLARA,
REFORMULA
LA PREGUNTA

SI NO PUEDES HACERLO
SIN AYUDA, PÍDELA

ENCUENTRA UNA MANERA
DE ENCONTRAR LA MANERA

DEPENDE BASTANTE DE TI
DETERMINAR EN QUÉ
CONSISTIRÁ TU VIDA:

¿ILUMINACIÓN? ¿AMOR?
¿PODER? ¿COMODIDADES?
EN REALIDAD, NO HAY
RESPUESTAS ERRÓNEAS,
NI TAMPOCO TIENES
POR QUÉ ELEGIR
SOLO UNA

IDENTIFICA LO QUE ES
VERDADERO PARA TI
Y UTILÍZALO PARA
EXIGIRTE SENSATEZ
MIENTRAS AVANZAS

NUNCA HAY UN
MOMENTO PERFECTO

NUNCA TE VERÁS CAPAZ
AL 100 %

LAS COSAS CAMBIAN
SIN CESAR (PERO
ESO ES BUENO)

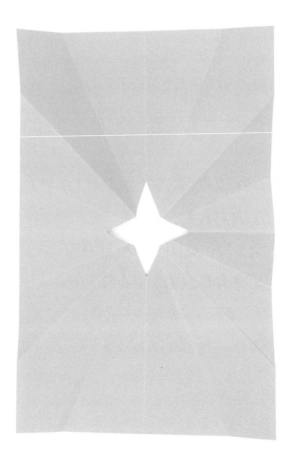

SOLO PARECE QUE
DURARÁ PARA SIEMPRE
HASTA QUE LO HAYAS
DEJADO ATRÁS

ENCONTRAR TU CAMINO

Tendemos a imaginar unos momentos cruciales, obvios y definitorios que se manifestarán en nuestras vidas y nos obligarán a elegir entre el bien y el mal o entre quienes somos y quienes queremos ser. En mi vida, no obstante, la mayoría de las encrucijadas a las que he llegado se parecían más a manzanas de edificios. ¿Qué hago, sigo caminando deprisa hacia delante, con la música atronando en los casquitos y mirando mi reflejo en los escaparates? ¿Giro a la izquierda? ¿Giro a la derecha? Son las opciones habituales, planteadas una y otra vez, manzana tras manzana. Opciones similares, repetidas y repetidas, con distintos resultados.

Existen muchas maneras de llegar a un mismo sitio. Tal vez lo más fácil sea visualizar un camino recto, o con forma de ele, pero ir de A a B zigzagueando puede llevarnos a toda una variedad de distracciones y experiencias interesantes durante el recorrido.

Es posible que algún navegador bienintencionado te haya trazado una ruta. Un atajo puede ahorrarte tiempo, o un desvío quizá te conduzca a uno de esos puntos de interés cerca de la carretera que no deberías perderte. Todo conjunto de indicaciones es exacto mientras en algún momento llegue a tu desti-

no. A veces las indicaciones son confusas y acabas en otro lugar, pero resulta ser un sitio bastante guapo. Otras veces te encuentras a mitad de camino y te das cuenta de que lo que necesitabas en realidad era estar justo donde estabas antes, así que das media vuelta, y eso también es bueno.

Hay un tramo del recorrido que es de un solo sentido, así que tomas la misma ruta que tu madre y que la madre de tu madre, y es muy reconfortarte sentir que las llevas contigo en el camino. A pesar de que estas situaciones presenten un recorrido directo, no deja de ser decisión tuya seguir adelante. La forma de avanzar depende de nosotros siempre, incluso cuando las circunstancias den más la impresión de ser cosa del destino. Solo tú puedes optar por seguir impulsándote, por aventurarte más allá del horizonte de donde estás ahora y de donde querrías estar a continuación. Tú marcas la velocidad, tú coges el medio de transporte que prefieras y tú eliges la música.

El recorrido se va revelando por delante de ti, no en su totalidad, pero sí con la nitidez suficiente para que mantengas la concentración. Existe un camino, si bien la parte que conoces es, sobre todo, la que ya has dejado atrás. Eres tú quien debe determinar la ruta que seguirás a partir de ahora.

¿A QUÉ ESPERAS?

Para que algunas cosas sucedan se requiere tan solo tiempo y paciencia. Pero nuestro tiempo es limitado. No puedo decirte cuánto tiempo tienes, únicamente que es una cantidad finita y que en algún momento se acabará. Por mucho que desearas hacer, por muchas esperanzas que tuvieras, por mucho bien que pudieras y quisieras y debieras hacer, al final el cronómetro llegará a cero y se te habrá terminado el tiempo.

Así pues ¿a qué esperas?

Tal vez no haya un cartel enorme y evidente que el universo haga materializarse en tu vida para anunciarte: ES EL MOMENTO DE HACER ESO. Tal vez no haya una fuerza externa que te despierte zarandeándote y te diga: «Más vale que actúes ya». Puede que no tengas tu momento de revelación divina (que en realidad no sé lo que significa). Tus amigos podrían no convencerte de que te drogues y «encuentres tu yo interior» en la naturaleza (eso tampoco sé muy bien lo que significa). Lo más probable es que no suceda nada en absoluto, y podrías pasarte la vida entera sabiendo que hay otra cosa, o algo más, y no intentar alcanzarlo nunca.

Cambiar es difícil. Las cosas son difíciles. Cambiar las cosas es difícil. Levantarte y decir «Muy bien,

yo, ha llegado el momento» es difícil. Pero nadie vendrá a hacerlo por ti. Es muy posible que llegues a cierto punto de tu vida y tengas la certeza de que es el momento. Ese momento podría ser ahora mismo. El cartel del universo podría existir y decir Esto es (solo) el principio, y ser lo que estás leyendo.

Las llamadas a la acción vienen y van en distintas etapas de nuestras vidas. Están los últimos años de la adolescencia, cuando las opciones suelen ser más flexibles y quizá tengamos un montón de oportunidades para prepararnos de cara a un éxito posterior pero no las aprovechemos del todo. Luego está el final de la veintena, cuando los treinta años se ciernen sobre ti y empiezas a preguntarte qué podría significar eso de «pasar a la edad adulta». Y entonces cumples los treinta y uno, y compruebas al instante que estar en la treintena tampoco era para tanto: madre mía, menos mal, no pasa absolutamente nada. Existen otros muchos supuestos hitos que llegarán y se irán con tanta fanfarria como quieras, y durante todo ese tiempo encontrarás nuevas acciones o nuevos cambios que plantearte. No todo ello será esencial, pero buena parte dependerá de ti.

Dedicamos tanto tiempo a preocuparnos del día a día, a mantenernos a flote, a asegurarnos de que las

facturas se pagan y hay comida en la mesa y la familia está bien cuidada que, a menudo, la vida se desdibuja y las semanas se transforman en meses. Parece que la cosa marcha bien, pero es difícil dejar de andar para tomarnos el pulso como deberíamos.

¿Cómo está yéndome de verdad ahora mismo? ¿Qué cambiaría si tuviera los medios? ¿Quién sería si dispusiera de una semana para reiniciar unos cuantos procesos que mantengo funcionando sin parar desde hace años? ¿Adónde iría si pudiera dirigirme a cualquier parte? ¿Cuándo sabré si he llegado?

Son muchas las preguntas que no tienen una respuesta garantizada, pero es que, sin tiempo para pensar, ni siquiera puedes intentar resolverlas. Imagina que estás cruzando un bosque y de pronto llegas a un claro sereno, rebosante de luz solar. Ves los árboles por detrás y por delante pero, durante unos instantes, solo existen el cielo abierto y el aire moviéndose y tú estás… presente sin más. Por fin puedes meditar sobre esas cuestiones y todas las que quieras.

Así que busca tu claro del bosque. Busca tu lugar confortable. Encuentra tu silencio o tus sonidos del océano o la música que te relaja (para mí suele ser Boards of Canada, un dúo de música electrónica un poco misterioso que, al parecer, sabe lo que mi cere-

bro necesita para calmarse). Ten a mano papel y lápiz, porque apuntar las cosas ayuda cuando crees que has tenido una epifanía y al día siguiente o bien te parece una chorrada, o bien la has olvidado por completo. Ve a un lugar desde el que puedas ir a un lugar, y luego decide adónde tienes que ir a partir de ahí.

Nadie vendrá a arreglarte la vida. O tal vez sí, pero a esa persona le resultará mucho más difícil hacerlo que a ti. Esta es la señal que estabas esperando. Esta es la señal para que te pongas a hacer las cosas que sabes que necesitas hacer, por ti. Quizá descubras que lo que necesitas realmente es algo que aún no se te había ocurrido, pero no lo sabrás hasta que hayas intentado unas cuantas cosas con ahínco para averiguar cuáles funcionan.

Comprométete a actuar y observa adónde te lleva.

Es el momento de empezar.

FIN

* ERA BROMA

CLARO QUE PUEDES
ENTERRAR LO QUE
DE VERDAD QUIERES
TAN HONDAMENTE
EN TU INTERIOR
QUE CASI SE TE
OLVIDE HASTA
LO QUE ES

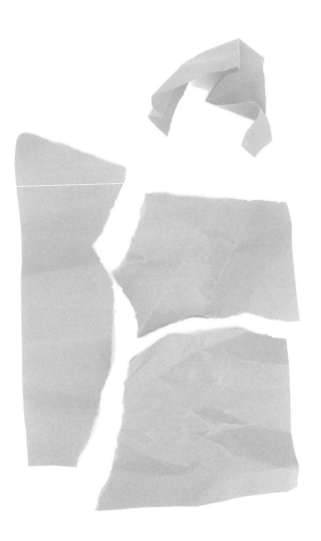

PODRÍAS SEGUIR
CAMINANDO AL PASO
QUE LLEVAS AHORA,
CON LA MÁSCARA PUESTA
Y PISANDO FUERTE, Y
CONFIAR EN QUE NADIE
SE DÉ CUENTA

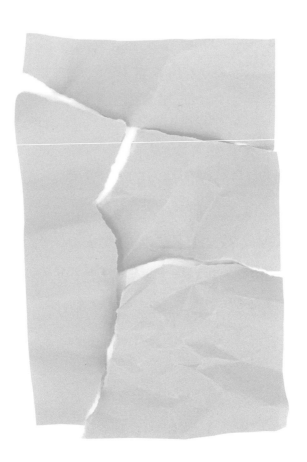

PERO AL FINAL TENDRÁS
LA SENSACIÓN DE QUE
TODAS LAS DEMÁS
FACETAS DE TU VIDA
ESTÁN INCOMPLETAS,
POR MUCHO QUE INTENTES
DECORARTE O
DISTRAERTE

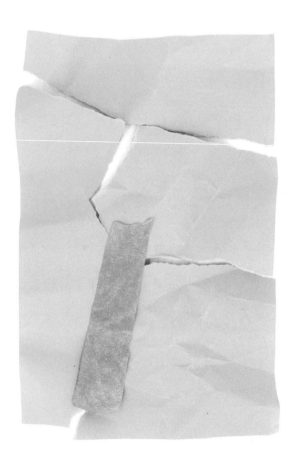

¿CÓMO TE SENTIRÍAS
SI FUESES
 COMPLETAMENTE
HONESTO CONTIGO
MISMO?

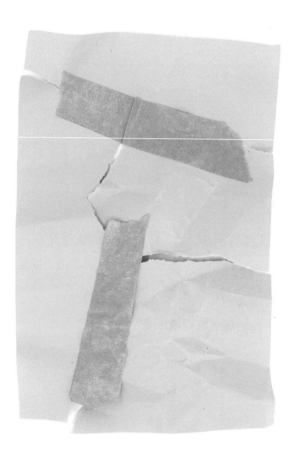

¿CÓMO TE SENTIRÍAS
SI FUESES
COMPLETAMENTE
HONESTO CON
LOS DEMÁS?

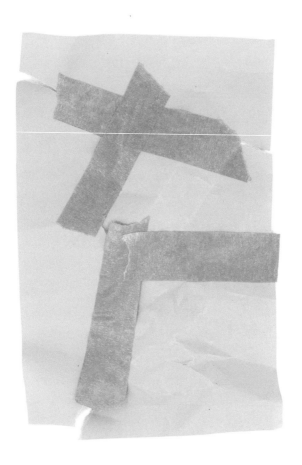

¿CÓMO TE SENTIRÍAS
SI TE VIESES
POR FUERA
IGUAL QUE
TE SIENTES
POR DENTRO?

TIENES

TODO CUANTO

NECESITAS

APRIETA LAS YEMAS
DE LOS DEDOS CONTRA
ESTA PÁGINA

ESTÁS AQUÍ

ESTO ES REAL

GRACIAS

AGRADECIMIENTOS

Pasé mucho tiempo dudando si este libro, y por extensión mi arte, merecía existir o no. ¿El lápiz y el papel son suficientes? Escribiendo en el año 2020, me planteé lo que significaba ser verdaderamente «esencial» para otras personas.

Cada vez que empiezo a cuestionar el valor de las simples palabras vuelve a mí alguno de mis aforismos manuscritos, publicado en mis redes sociales o garabateado en una vieja pegatina de un cuaderno. Si aparecen justo en el momento adecuado, las palabras ayudan.

Confío en que este libro pueda proporcionar una pizca de coraje a alguien que esté dudando, un recordatorio a alguien con tanto ajetreo que no lo recuerde ya o un apoyo a alguien cuyo monólogo interior suene un poquito como el mío.

Este libro evolucionó a lo largo de varios años y no existiría sin toda la gente que me animó y fue amable conmigo durante el proceso, tanto si se dio cuenta de que estaba impulsándome como si no.

Gracias.

ERES UNA PERSONA

ASOMBROSA Y EMOTIVA

QUE SIENTE

SENTIMIENTOS

A VECES PUEDE SER

UN INCORDIO, PERO TAMBIÉN

ES TU PODER SECRETO

TÚ SIGUE SIENDO UN SER HUMANO

RECURSOS ADICIONALES

Confederación Salud Mental España
consaludmental.org
915 079 248

Teléfono de la Esperanza
telefonodelaesperanza.org
717 003 717

Federación Estatal de Lesbianas, Gais, Trans,
Bisexuales, Intersexuales y más (FELGTBI+)
felgtb.org
913 604 605

Teléfono contra el suicidio
telefonocontraelsuicidio.org
911 385 385

SOBRE EL AUTOR

Adam J. Kurtz (alias: Adam JK) es un artista y escritor cuya obra se sustenta en la sinceridad, el humor y un pelín de oscuridad. Sus libros, publicados en español por Plaza & Janés, están traducidos a más de una docena de idiomas y su obra ha aparecido en *The New Yorker*, *Adweek* y *VICE*, entre otras publicaciones.

Nació en Toronto, ha vivido en seis ciudades y reside en Honolulú con su marido. Pese a que encontró un camino inesperado, sigue yéndole bastante bien.

Para más información, visitad adamjk.com, o @adamjk, en redes sociales.

DEL MISMO AUTOR